U0080669

隨興速寫
水彩風景畫

佐佐木清—著

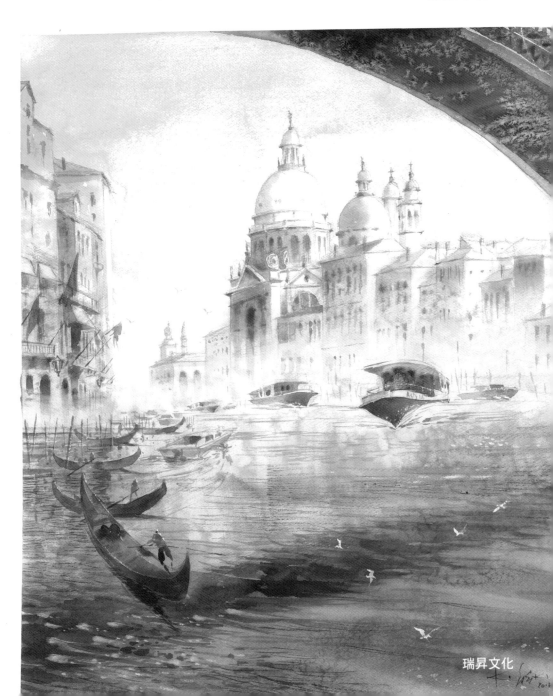

瑞昇文化

能夠傳達與風景邂逅時的感動，
才是吸引觀賞者的畫作。

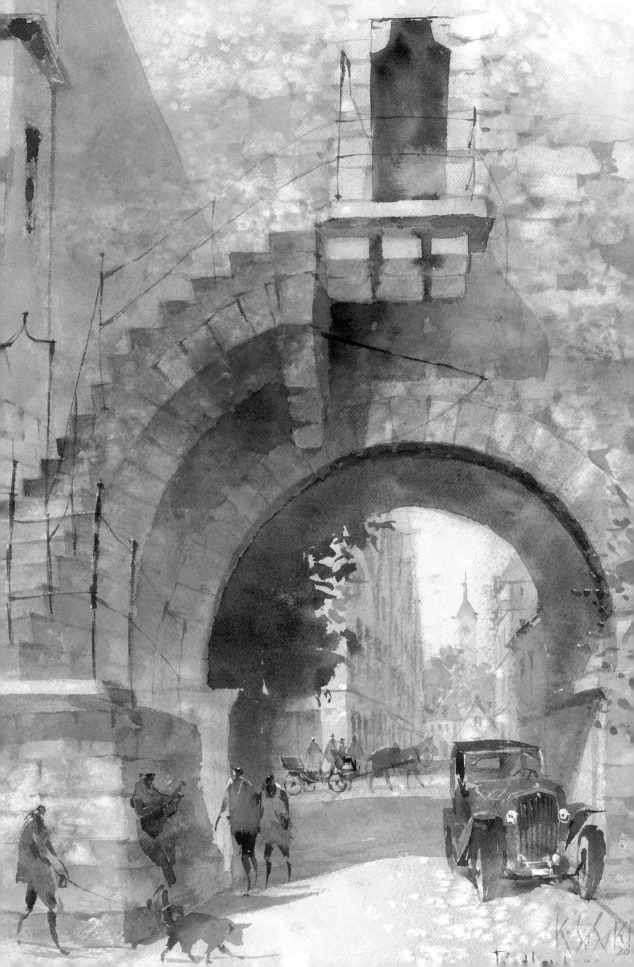

前言

　　因為喜歡旅行所以想提筆畫畫，為了畫畫而想去旅行，一直以來都是抱持這樣的好奇心，穿梭在風景和古樸街坊間。我的旅行遍及國內外，不斷地與各式各樣的光景和人們相遇。因為自身的建築師經驗而對風土與建築、歷史與樣式，以及工藝方面的技巧、素材和質感等抱有濃厚的興趣，進而以這些關懷與用心為基礎，投入畫畫世界這片大海，一路航行至今。建築師也好，畫家也好，共通點是對美的感性。無論是觀察還是動手將實際的風景和街道速寫下來，都是一樣的。

　　畫作會透露出繪者的個性。比起技巧，自由的精神與感性的心更能使畫作成長。因初次邂逅的風景和街道而變得雀躍與激動的心，即為描繪心動水彩畫的開端。畫作不同於忠實記錄樣貌的照片，能按照繪者的想法自由表現，這一點正是其魅力所在。所用的技巧也很自由。繪者可以隨心情運用不同的媒材勾勒底稿，像是鉛筆、原子筆、簽字筆、捲紙蠟筆等。也可以享受使用各種尺寸的素描本之樂。正因為是出自於用手去畫、用腳去想的「手繪足思」經驗，素描線條才被賦予了躍動感與生命感。

我的手繪足思

我總是將裝有 4B 筆芯的多用筆和筆記用的原子筆收進胸前口袋中。上衣口袋則放入明信片大小的素描本。不管何時何地都可以就那樣站著，隨心所欲地將喜歡的小物或景物的某一部分快速描繪下來。顏色可以之後再自由地上色。名符其實的邊走邊畫。不必畫得很好，先從有趣和好玩開始。

繪畫表現就像音樂和戲劇表演一樣，以獨特的個人風格畫出自己的感動。畫作也可以像小說一樣，隨觀賞者（讀者）自由詮釋，具備能夠刺激想像力的戲劇化故事性。

　　讀者若能領會自由作畫的喜悅，將是我身為作者無上的喜悅。

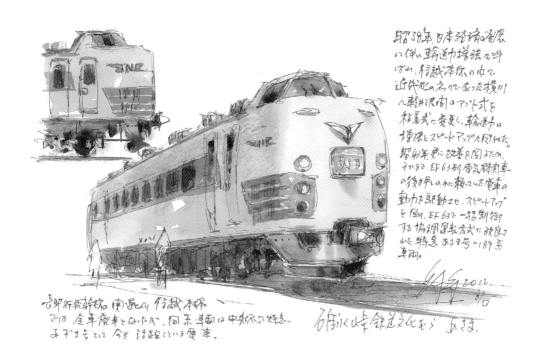

目錄

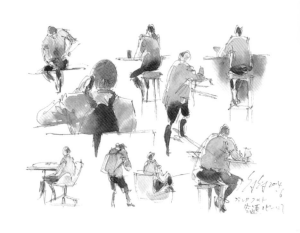

前言　　　　　　　　　　　　　　　　　　　4

第1章　要自由自在地作畫　　　　　　　　　8

　　專欄　旅行的邀約　　　　　　　　　　24

第2章　創作的提示　　　　　　　　　　　25

1. 構圖、畫底稿　　　　　　　　　　　　27

　　決定主角使畫面產生強弱變化　　　　　28

　　底稿不必畫得很仔細　樹木、植栽　　　30

　　　　　　　　　　　　石牆、紅磚　　　32

　　　　　　　　　　　　榫接、防火構造　33

　　尋找賦予主角生命感之構圖　　　　　　34

　　「調整」底稿轉換成自然的角度　　　　36

　　過程中移動到看得見的位置　　　　　　38

　　試著改變素描本大小　　　　　　　　　40

2. 增添點景　　　　　　　　　　　　　　43

　　試著加入點景　　　　　　　　　　　　44

　　點景所產生的效果　　　　　　　　　　45

　　以「眼睛的高度」為基準　　　　　　　48

　　眼睛高度與其他點景的比例　　　　　　50

　　加入交通工具就能點出動向和場所　　　52

　　加入鳥類擴大空間感　　　　　　　　　54

　　點景能為速寫起到提示作用　　　　　　56

　　使點景速寫簡略化　　　　　　　　　　58

　　若將點景加以發展　　　　　　　　　　59

　　將喜歡的事物手繪記錄下來　　　　　　60

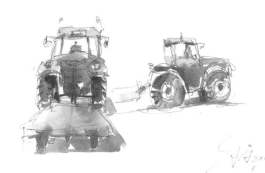

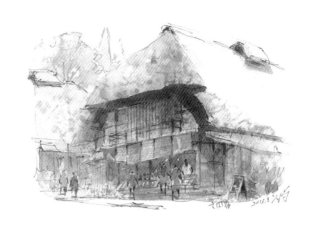

3. 光與影、著色　　64

光與影不必是眼睛所看到的樣子　　65

將光與影區別開來　　66

表現篩落的陽光　　70

描繪出不同光線下的植栽　　71

營造出吸引目光的重點　　72

分別畫出遠景、中景、近景　　74

改變色調　　76

改變天空的顏色　　78

用顏色表現季節感　　80

別塗得像著色畫　　84

嘗試用同色系描繪　　86

玩味質感①老舊的紅磚、疊石堆　　88

　　　　②石牆　　90

　　　　③竹林、茅草屋頂　　91

用色塊來捕捉　樹木的繁茂　　92

玩味氛圍　水面和天空　　94

我的威尼斯散步　　98

在羅騰堡的邂逅　　106

專欄　風格的原點　　108

第3章　創作的現場　　109

平時使用的工具　　110

外出寫生　　115

專欄　自由創造屬於自己風格的畫　　126

結語　　127

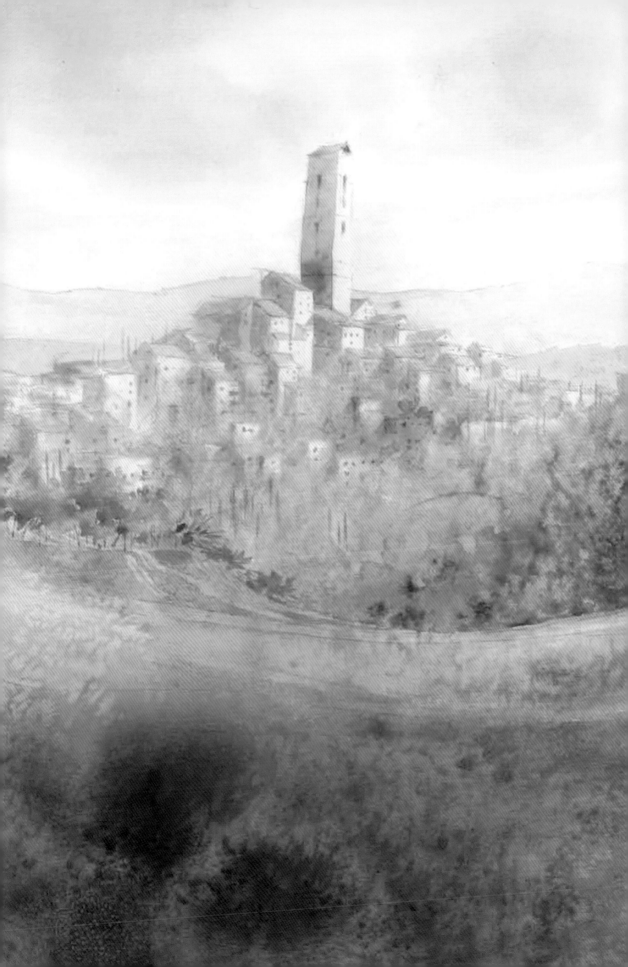

第1章
要自由自在地作畫

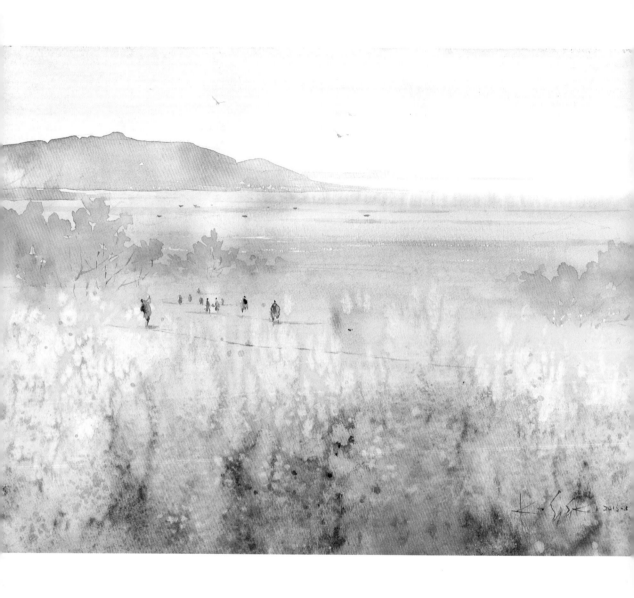

省略與誇張

說到春天，大家心中首先浮現的可能是華麗的櫻花與油菜花的顏色。描繪風景時，一整片蔓延開來的淡粉紅色或黃色世界令人雀躍不已，忍不住想要細細描繪。即使眼中看到的花是一朵一朵的，也還是試著用省略的方式構成大片顏色。這麼一來，想要描繪的事物就會突顯出來。再藉由誇張手法，使畫面看起來比實際要大。把點景（人物等）縮到最小，誇張地表現花海和櫻花隧道，讓畫面有對比變化。

上【看得見海的油菜花田】
右【地方支線停駛的櫻花隧道】

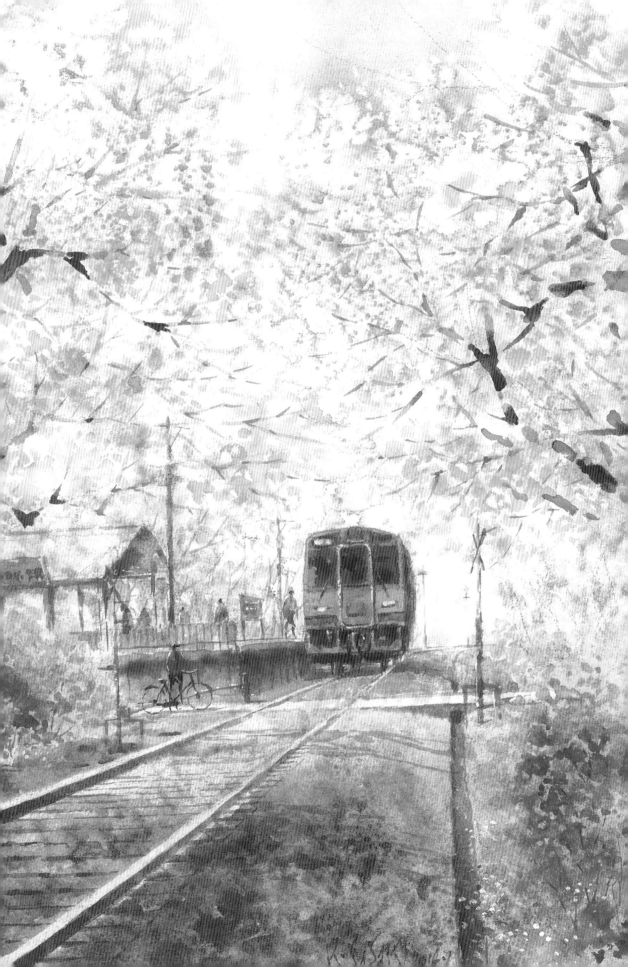

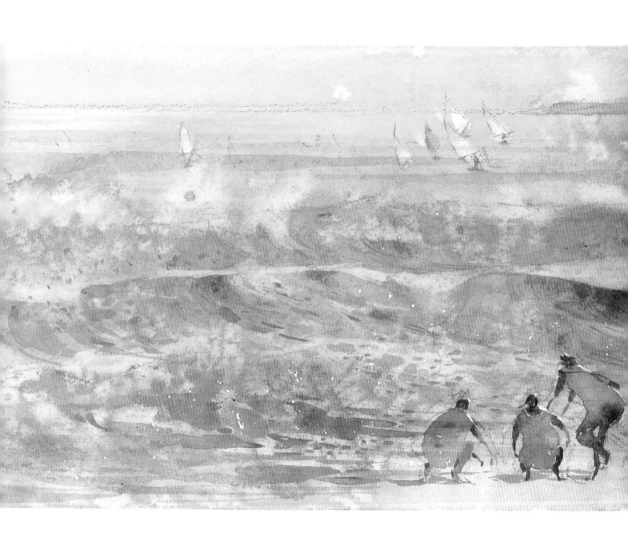

以人物增添趣味

海潮聲中，人們在沙灘遊玩的模樣，也喚起觀
賞者的記憶。撿拾貝殼的親子、朝岸邊打來的
波浪大叫的孩子、想要奔向大海的解放感……。
描繪大海時，遠方的顏色適合淡一點，為近景
波浪激起的浪花加入變化。波浪的泡沫運用擦
除法吸除顏色，和運用白色的潑濺技法。藉由
人物和鳥類等趣味點景的加入，使畫面變得更
加生動。

※ 潑濺
使用畫筆或牙刷蘸取顏料潑濺在紙面上的技法
※ 點景
解說見 P43

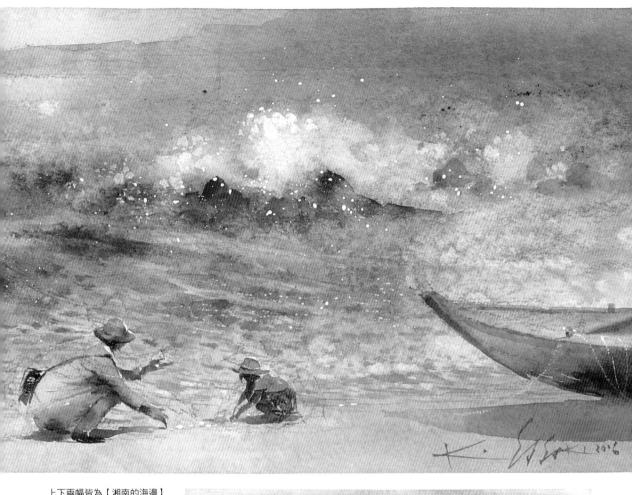

上下兩幅皆為【湘南的海邊】

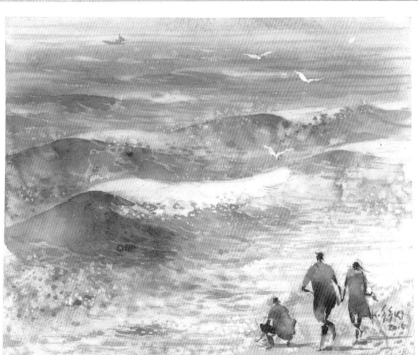

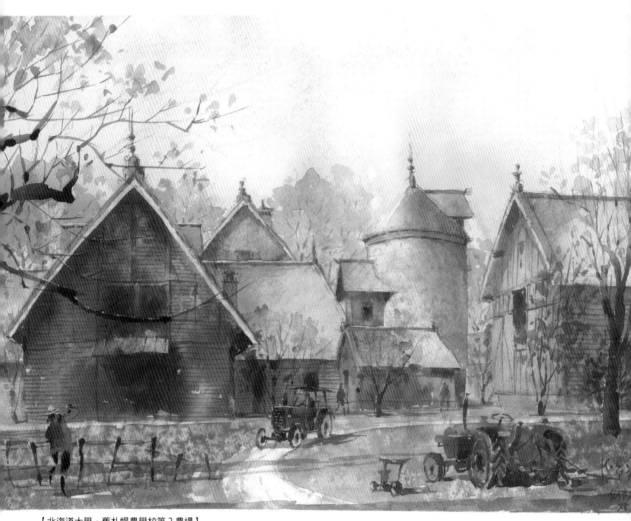

【北海道大學・舊札幌農學校第 2 農場】

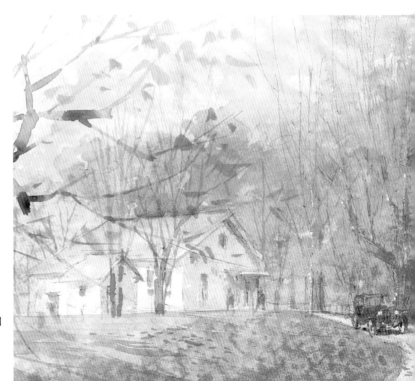

【北海道大學・舊札幌農學校第 2 農場】

營造氛圍

在旅行中走訪各地城市，常會邂逅讓人感受到該國或城市歷史的光景。在速寫過程中沒看見的題材，有時會在城市別處遇到，如通過的馬車、停放在農場的牽引機等。這些都是有助於營造畫面氣氛的點景。比方來說，左頁和底下圖中因為多了牽引機，令已消失的筒倉酪農光景在歷史的舞台上鮮活過來，栩栩如生。

【札幌啤酒園】

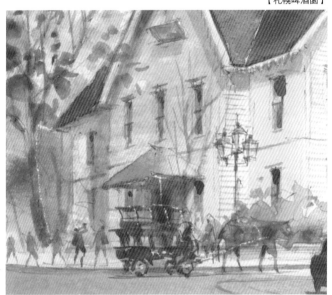

【札幌市鐘樓】

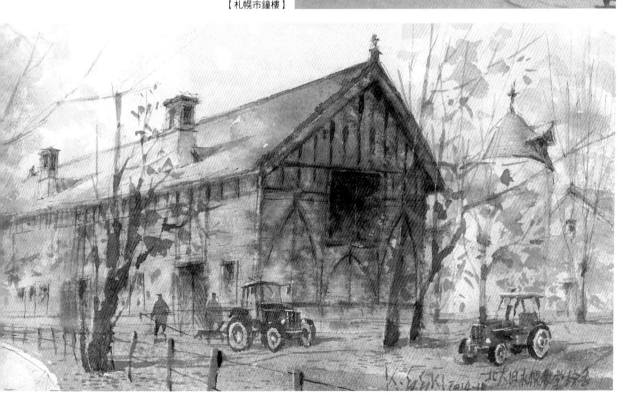

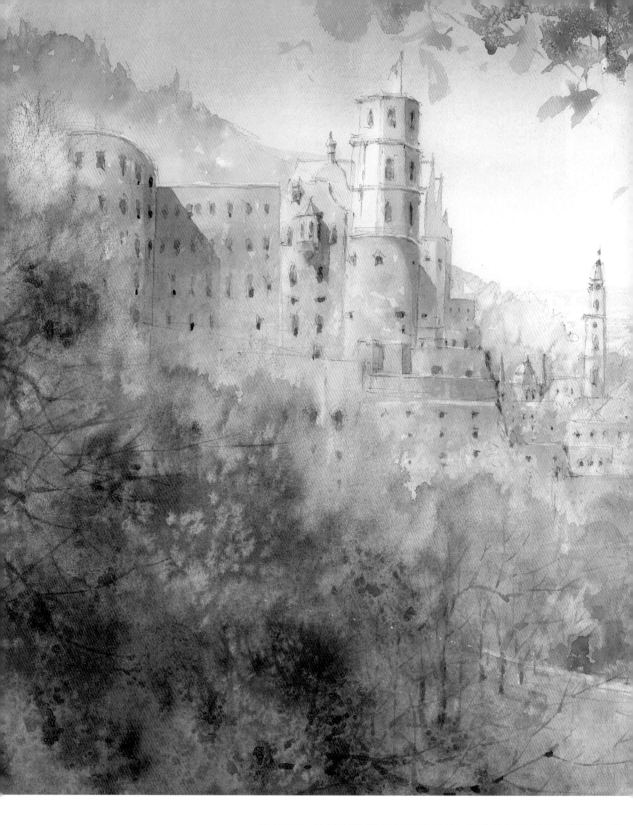

表現景深

登上高處，站在能夠環視都市全貌的位置，任誰都會忍不住發出讚嘆聲。鳥瞰一詞的意思是，超越人類的視線，從鳥類眼中所見的風景。經由讓遠景朦朧，在中景到近景的對象物上面加入顏色以創造出距離感，使畫作成為更具空間深度的全景畫面。

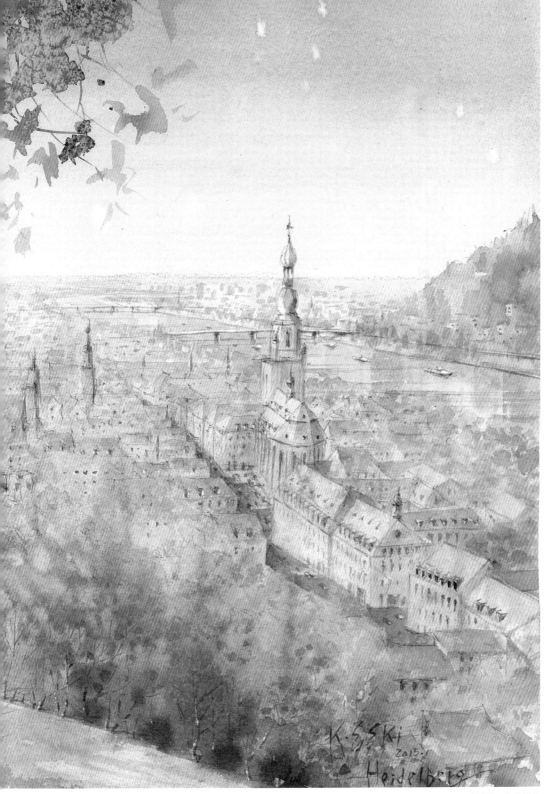

【德國‧海德堡】

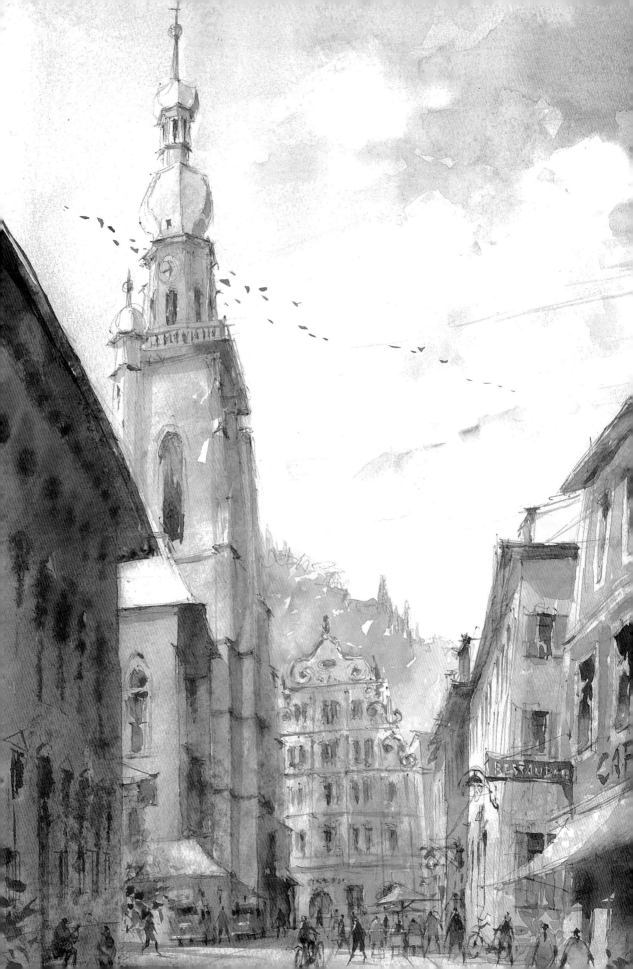

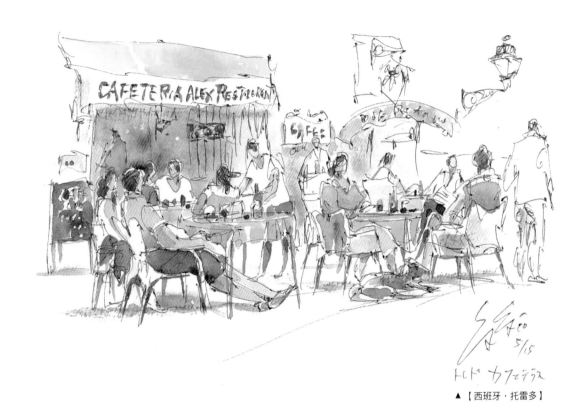

▲【西班牙‧托雷多】

加入街道的喧鬧

熱鬧喧嘩的街角咖啡座，是歐洲獨有的光
景。比起車輛，以人類活動為優先的悠閒
氣氛使人心情和緩。坐在椅子上休息一會
兒，沉浸在自己也融入該國度的氛圍中，
是旅人的旅遊樂趣。比方說作畫之際，即
使實際上沒有人坐在椅子上，但作為點景
配置於畫面中，會成為營造出規模感的要
素，可以賦予畫作色彩。

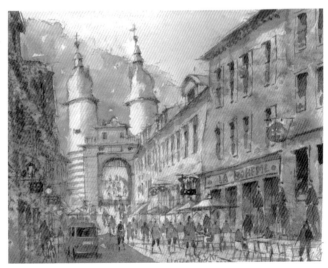

▲【德國‧海德堡】

引發歷史情懷

古都風景中充滿了濃厚的歷史情調。在畫面中加入人物和交通工具等點景，儼然成了具歷史感的街道。京都很適合畫入走在花街路地的舞妓。人力車與車伕帶著觀光客，在狹窄空間創造出來往穿梭的悠閒情景。東京也有情境合宜的小鎮，老字號料亭櫛比鱗次，如神田須田町、淺草、神樂坂界隈等，讓人想提筆描繪。

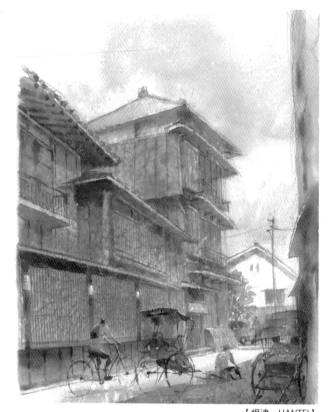

【根津・HANTEI】

▼【京都・祇園界隈】

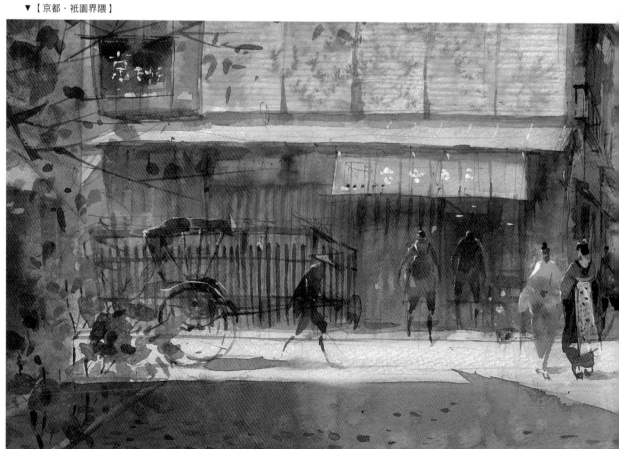

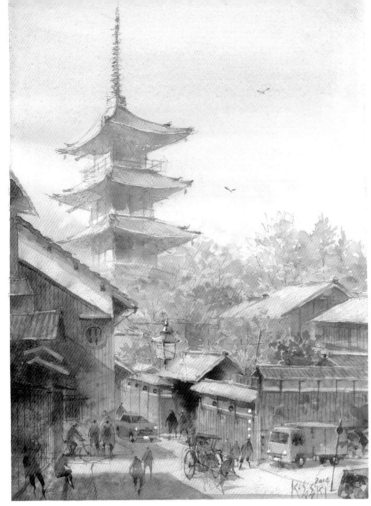

【京都・八坂塔】

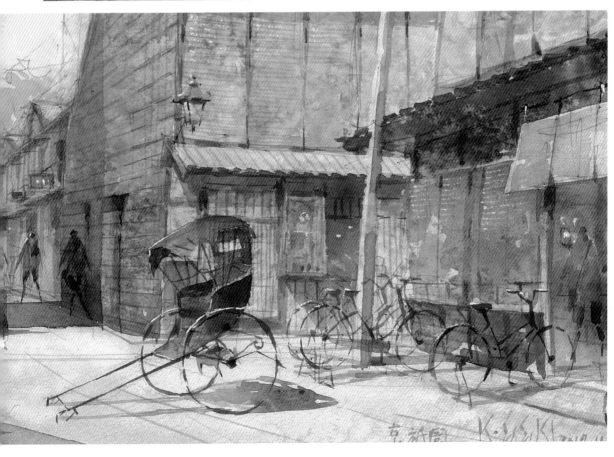

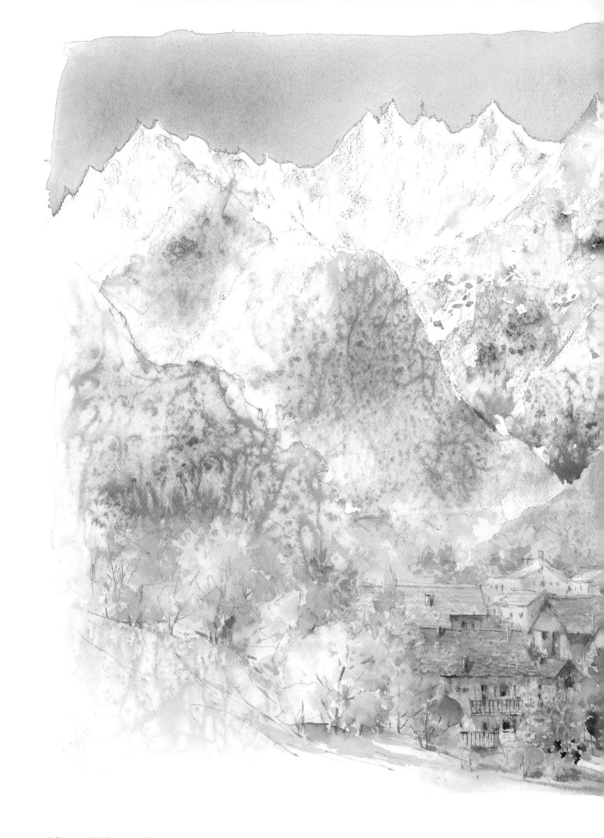

使用對比來呈現規模感

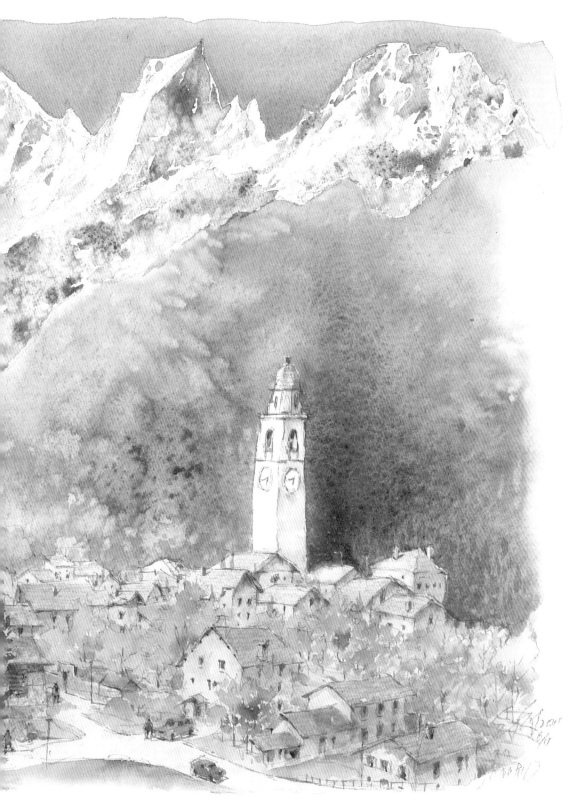

【瑞士‧索里奧】

採用俯瞰構圖描繪風景時，會因視野廣闊而令眼下的聚落等景物顯得渺小。以這幅作品來說，瑞士索里奧是位處阿爾卑斯山腳下的小型聚落。雄偉高聳的阿爾卑斯群山擁有壓倒性的存在感，是風景中的主角。讓大自然的雄偉形勢占去一半以上的畫面，令有教會的村子像被群山環抱般小巧別緻，用此技巧來呈現對比。

旅行的邀約

　　吸引我去旅行的要素很多，其中最具吸引力的是觸及該城鎮或村子的面貌。未知的地方有著什麼樣的歷史或浪漫等著我去探索，在這樣的好奇心驅使下展開了旅程。當時從事的建築師職業是一切的原點，不光是單純地觀看，一邊造訪歷史建築物和城鎮，一邊將喜歡的部分或細節速寫下來、將建築物整體及周邊的街道加以描寫，或寫成筆記的習慣，可以說總是和旅行綁在一起。

　　說到建築師，一般給人的印象是設計新穎摩登的空間。其實不分國內外，歷史、文化或該國的氣候風土等自然條件，以及過去時代的素材等，都是激發建築師濃厚興趣的對象。得先學習這些先人的智慧和技術，才能生出新穎空間的創作。必須走訪這些地方，才知道地形、距離上的要素大大地左右了繪畫。構成風景畫的背景裡，蘊含了無法以肉眼看見的過往人群精神，會令人想起當時風的流動、氣味與溫度等，著實不可思議。好比說，看著歐洲逐漸磨滅的疊石堆，用手輕撫，尋思這磨薄的道路想必有許多騎士馳騁而過；或走訪日本城跡，遙想戰國時代的石工只靠人力搬運碩大巨石，總是一邊感嘆一邊速寫。

　　回想現今時代無法做到的遙遠記憶，就成了我的「手繪足思」。用自己的雙腳踏過那樣的土地，用自己的眼睛和手把感動記錄下來，這樣的語句成了我現今描繪水彩畫的創作性的支柱。

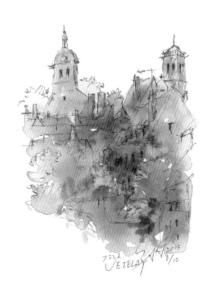

フランス
VEZELAY 2013
8/12

第 2 章
創作的提示

本章將作畫過程依序分成三個階段，為大家介紹其中的小撇步。

 構圖、畫底稿　　留下「邂逅時的感動」的工夫　　　　　　　自 P.27 起

風景的臨場感，來自於面對風景時令人獲得強烈印象的事物。是當下希望確實描繪下來的部
分。只要能夠在畫與不畫之間做出判斷，就能有效利用時間。提供在構圖、畫底稿階段的小
撇步。

2. **增添點景**　　　　加入喜歡的部分　　　　　　　　　　　　自 P.43 起

所謂的點景，指的是為了使風景結構緊湊，次要加入的人物、車子或生物等元素。加入後能
使畫面變得更生動。在畫中加入於作畫場所遇見的點景，可以使畫面調和。為大家介紹點景
的收集方法、補充加入的方法。

3. **光與影、著色**　　下工夫讓畫面充滿回憶　　　　　　　　　自 P.64 起

舉凡光線照射的方式、加入陰影的方法以及上色，都可以不照眼睛所看到的來畫。試著將想
要呈現的部分盡情表現出來。

描繪風景時，不一定要「寫實地」將眼睛所看到的畫下來，可以更自由地創作。試著將想要描
繪的部分稍微誇張化，大膽省略決定不畫的部分。藉由決定想要呈現的魅力要點，來與想要描
繪的畫作相連結。但也並非全部都要遵照這個模式。請把這當成用來自由展現個人風格畫作的
提示。

1. 構圖、畫底稿　留下「邂逅時的感動」的工夫

　　決定描繪對象後，接下來請試著思考如何將其突顯出來。這樣一來就能讓想要描繪的部分與可以省略的部分強弱分明。請重點式地觀察應該看到的部分。

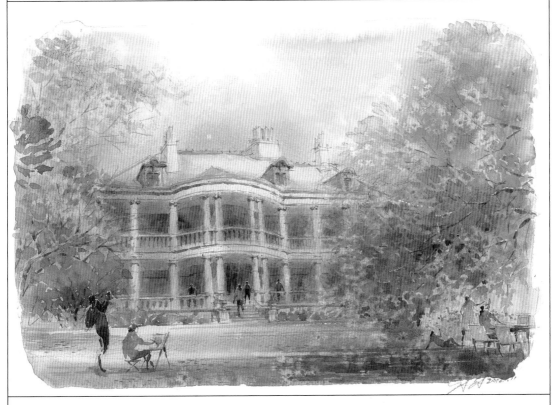

【東京・舊島津公爵邸】

　　旅行的魅力之一，在於惟有親自走訪那塊土地才能體會到風景給人的實際感受。歷史也好，風土樣貌也好，是該土地醞釀出來的獨特重量撼動內心，別無他因。風景中存著著只有那片土地才有的素材與造形的必然性。這樣的美與大自然融為一體。再搭配人為的、經年累月變化而來的觸感，誕生出風景的美好價值。

決定主角使畫面產生強弱變化

所謂「決定主角」，就是決定要把什麼帶入畫面主體，或最想描繪什麼。打個比方來說，即使與某人在同個地點作畫，想畫什麼應該各自不同。靠自己決定主角，就能確實為畫面加入強弱變化。

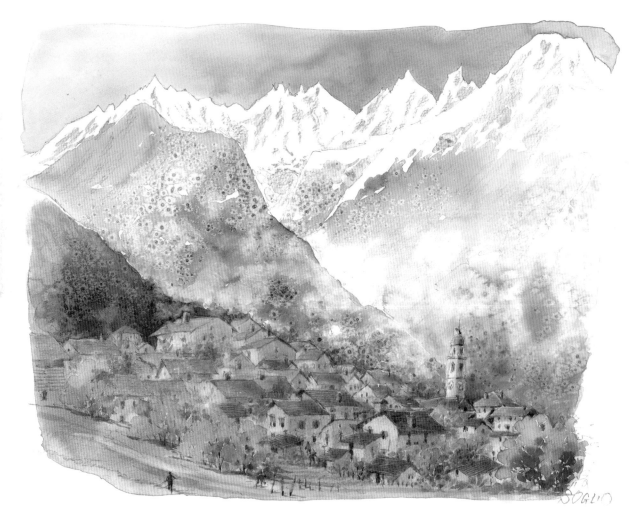

【瑞士・索里奧】

以群山為主角

環視四周是一個廣闊的風景時，會讓人想要畫下目力所及的遼闊空間和自然的偉大。直接將所看到的景物描繪下來也無妨，但是也可以決定主角，透過「誇張」手法把景物描寫得更壯闊，如此一來會更有效果。以這個示例來說，把山畫得比實景大很多，底下的聚落畫得比實景渺小且集中，藉此來創造出規模感。

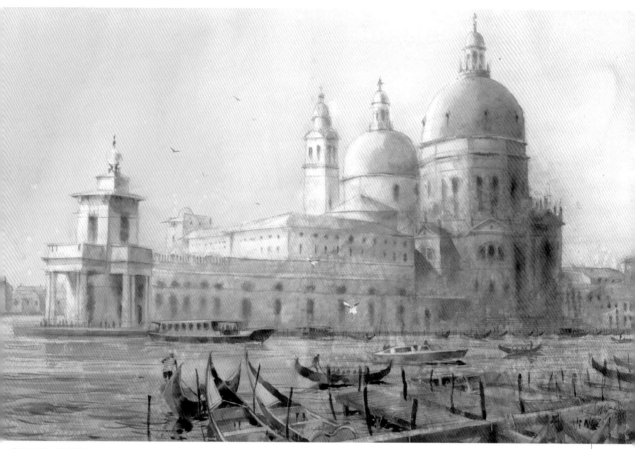

【義大利・威尼斯】

以朝霧籠罩的建築物為主角

隔著運河的教堂是象徵威尼斯的建築物,由於這幅畫想要描繪朝霧籠罩的氛圍,於是讓近處的貢多拉(譯註:義大利威尼斯的傳統划船)等物件輪廓清楚,遠方景物則柔和淡薄,來描寫此畫細微的強弱變化。讓畫面顯得比實際更朦朧,也是誇張表現的手法之一。

 Point 訣竅在於將想要描繪的對象突顯出來

不一定要「波瀾壯闊級別的大小差異」對比,依據想要以什麼作為描繪主角,誇張或省略的部分也會跟著變化。試著將想要描繪的事物生動地描寫出來。

主角範例

・群峰的雄壯感
・城郭都市浮現在丘陵地上的模樣
・彷彿穿透天空的教會尖塔
・橫跨在大河上的歷史大橋

底稿不必畫得很仔細

總是不由地想把眼前光景通通畫在紙上。你當然可以這樣做，不過會很花時間。這時只要下定決心「即使看到也不畫出來」，心情上就會輕鬆許多。大膽地省略，就可以空出時間。

樹木、植栽

若之後預定上色，可以先不畫出陰影，留下乾淨的輪廓，也能省去一些麻煩。

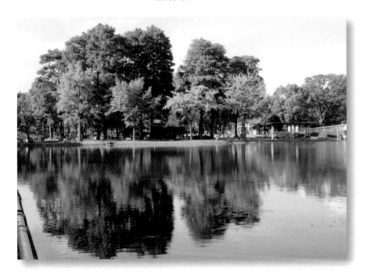

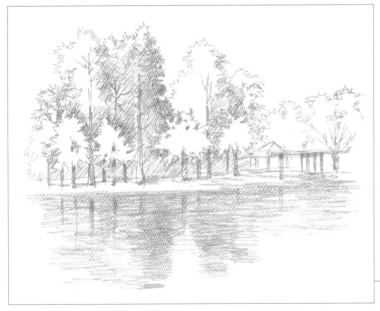

將底稿仔細描繪出來的情形

將眼前所見景物仔細地加以描繪。為每棵樹一條一條地畫上樹枝，連樹影也畫出來。並且在水面上加入樹的倒影，這是很細緻的景物描寫。雖然這樣也行，但其實可以更省略。

不為樹木畫上陰影，只保留輪廓來
表現大塊面積。

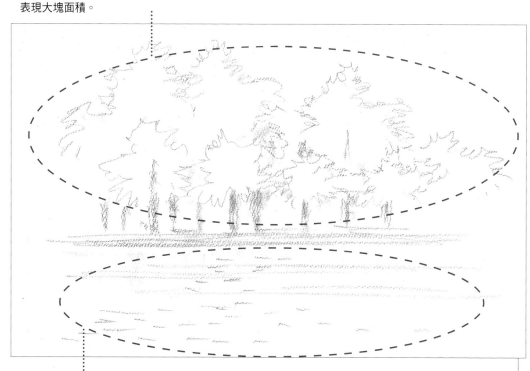

水面也不畫上陰影，
加入細小波紋即可。

底稿保留大致的輪廓就夠了
乾脆地留下景物的大致輪廓，可以節
省工夫，也能增加上色的自由度。

Point **細部就留到上色階段**

在勾勒底稿的階段，往往會想把各種景物全部放進畫面裡，
但是不妨試著抱持等到上色階段再來處理的心情，輕鬆地描
寫。這樣就能不拘泥於底稿，更自由地上色。

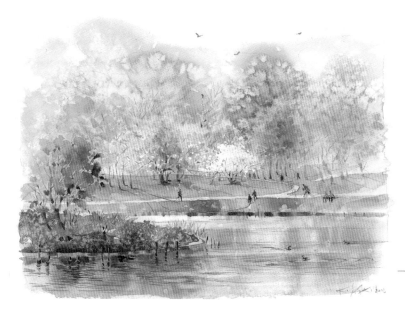

【作品範例】
當描繪的樹木種類繁多時，
也可以在上色時區分開來。

石牆、紅磚

將石牆或紅磚一個一個繪製出來會很費工夫。試著保留有特色的部分，大膽地加以省略。

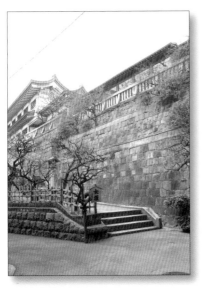

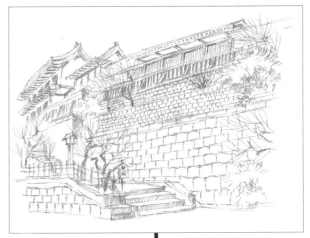

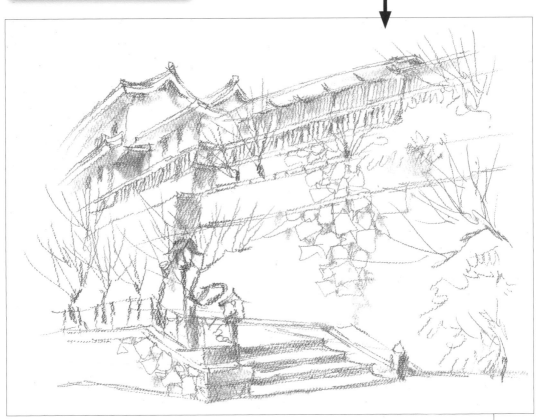

石頭實際上是規則排列的，不過在此試著換成隨機排列的「野面積み」（大小石塊錯落堆疊的堆砌法），藉以呈現出趣味感。描繪時不必全部畫上，只需要針對部分做速寫，並透過顏色營造出氣氛。

榫接、防火構造

以陰影來捕捉榫接或防火構造等的暗色部分。利用擦筆繪出陰影效果，可以用顏色表現的部分不用事先打底稿。

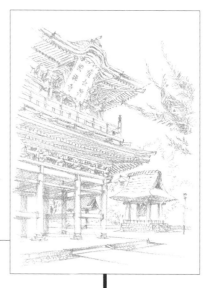

循著建築物細部仔細描繪也是一種方法，不過很費工夫。

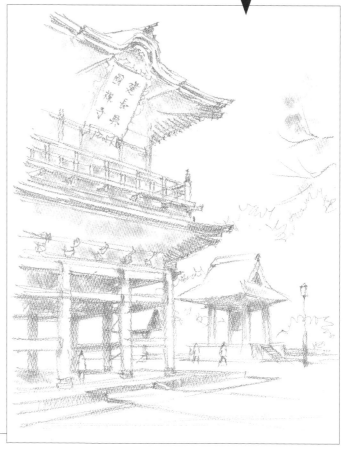

以輪廓為中心，形成陰影的微暗之處則以擦筆方式暈染。細微的榫接部分就算此時不畫，也可以在上色階段時畫上。

尋找賦予主角生命感之構圖

正面對著對象物進行描繪時，有不少人會對該如何構圖、該描繪哪裡才是最佳角度感到迷惘。以樸素手法描繪底稿，就會多出時間來，這時不妨試著找找各種構圖，看看有沒有其他更吸引人的角度。

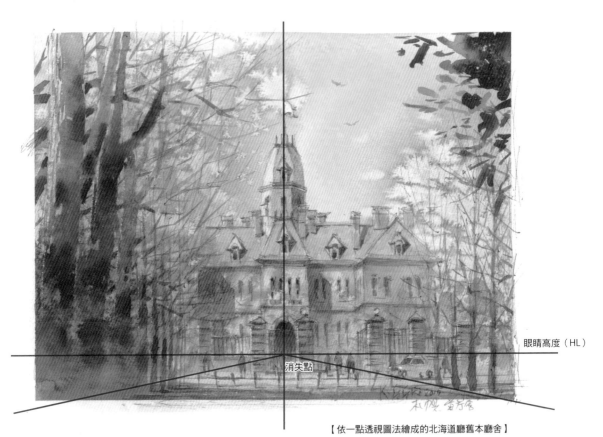

眼睛高度（HL）

消失點

站立位置

【 依一點透視圖法繪成的北海道廳舊本廳舍 】

從正面看到的構圖

正面角度的構圖，會呈現出建築物的景深、建築物本身的穩定感。

Point　邊走邊找出構圖

要畫成何種構圖，因人而異，沒有正確答案。一開始不設限，就能走的範圍多找多看，或許就能發現意想不到的構圖。深具魅力的景點要用自己的腳走走看看才會發現。但也不用勉強自己以構圖為優先。進行速寫時，不要給周圍的人帶來麻煩，這點很重要。

以 3 種構圖
表現東京車站的車站大廳

就算以相同的建築物為主角，也能依構圖在想呈現的要點上賦予變化。不要只決定一種，多多尋找構圖也是樂趣之一。

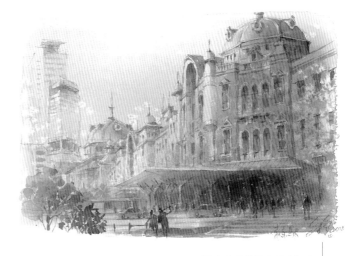

從右邊看過來的情形
消失點在左邊的兩點透視圖法

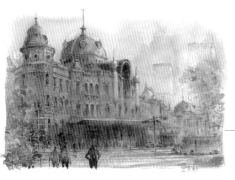

從左邊看過來的情形
消失點在右邊的兩點透視圖法

從上往下看的情形

只要被林立的高樓所圍繞，就有可能變成從隔壁大樓俯瞰對象物的角度。就算是東京車站大廳這樣左右長度超過 300 公尺的長形建築物，也能享受到如右圖所示的作畫樂趣。

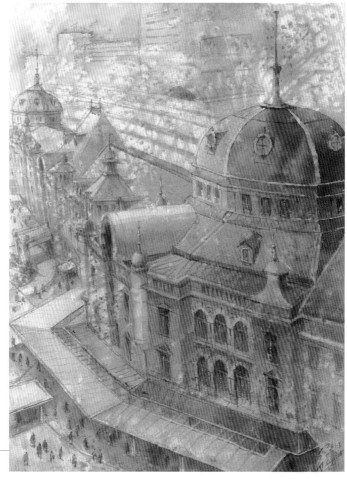

【東京中央郵局（KITTE）露天陽台看到的東京車站】

「調整」底稿轉換成自然的角度

描繪建築物時，需要活用遠近法作畫。尤其是為了能看見建築物的正面和側面，以兩點透視（成角透視）描繪時，所看到的兩個側面下部會呈現傾斜，若如實畫出，會使兩側看起來像是「斜坡」。這時候便需要加以「調整」。

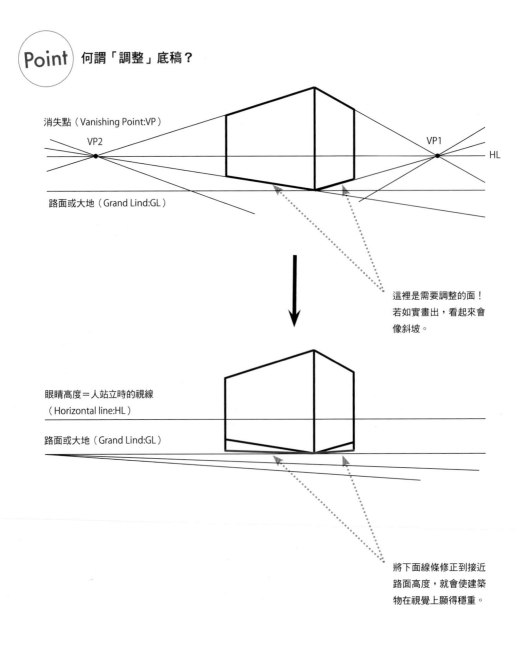

Point 何謂「調整」底稿？

消失點（Vanishing Point:VP）

VP2

VP1

HL

路面或大地（Grand Lind:GL）

這裡是需要調整的面！若如實畫出，看起來會像斜坡。

眼睛高度＝人站立時的視線（Horizontal line:HL）

路面或大地（Grand Lind:GL）

將下面線條修正到接近路面高度，就會使建築物在視覺上顯得穩重。

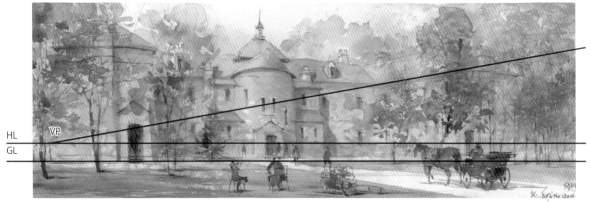

HL
VP
GL

【札幌資料館】

此為兩點透視圖法的建築物，由於是從遠景的站立位置來描繪建築物整體，所以將 GL 調整成幾乎呈一直線，呈現出建築物的穩定感。

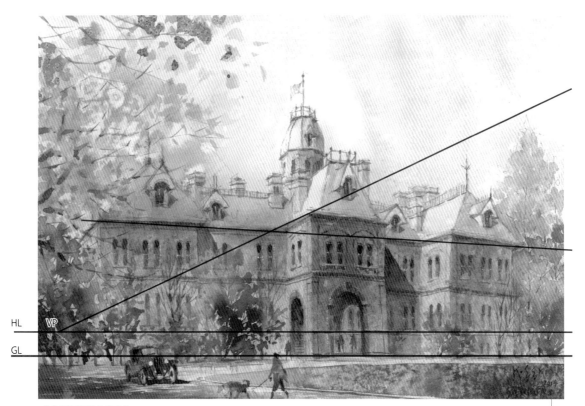

HL
VP
GL

【北海道廳舊本廳舍】

使建築物下面平整

作圖時，建築物呈現傾斜才是正確的。不過以繪畫來說，則希望看起來是「自然」的狀態。換句話說，需要合乎邏輯。以這幅畫來說，建築物接觸的底面調整成無限接近水平，並讓步道和路面略有傾斜。

過程中移動到看得見的位置

你是否曾遇過決定好構圖準備開始畫時,卻發現所在位置看過去有看不見的部分?話雖如此,就算從看得見全體的位置來畫,也有可能反而產生在構圖上不有趣的缺點。這種時候,只要在畫完輪廓之後,移動到能看見想要描繪的要素的位置上,補充畫上即可。

開始描繪的位置

從看得見建築物整體的位置開始畫,但在景深表現方面距離太近,而且從這個位置看不清楚左側的階梯和樹木繁盛的樣子。

【橫濱・網球發祥紀念館】

【移動到左側】

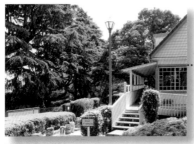

確認背景的樹木

繞到左側確認樹木繁盛的模樣和階梯連接的樣子,補充上去。

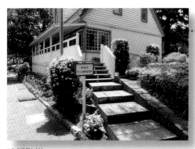

確認階梯

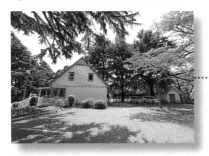

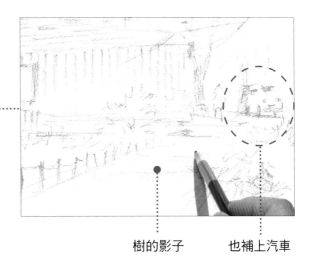

試著從開始畫的位置往後退,就能清
楚看見從原本位置不好確認的部分。

樹的影子　　　也補上汽車

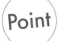 **畫完主角再移動**

如果從剛開始畫的時候就移動,整體畫面的比例就會變得
不明確。在大致畫出想要突顯出的主角和比例明確的人物
等點景之後再移動。

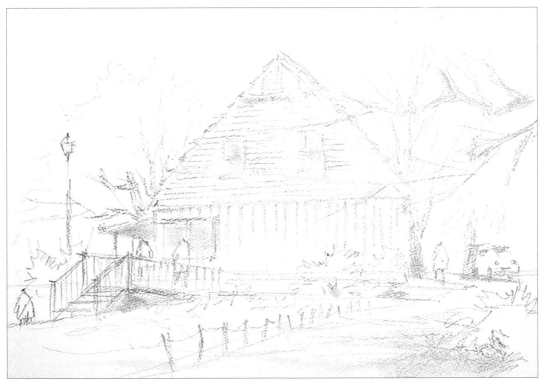

【橫濱・網球發祥紀念館】

試著改變素描本大小

素描本的種類可以不只一種。例如在描繪雄偉壯麗的風景和小型物件時，就可以視描繪對象改變素描本大小。

輕鬆地用單手拿著

素描本的大小是 F0 尺寸。適合快速取出進行速寫。

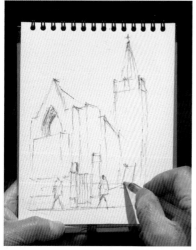

【橫濱‧天主教山手教會】

坐著橫向描繪

素描本的大小是 F4 尺寸。採用橫式構圖，坐著耐心描繪。

使用尺寸稍微大一點的素描本時，可以坐下來畫。手邊有張折疊椅的話，就可以配合情況臨機應變。

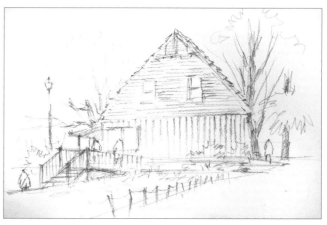

【橫濱‧網球發祥紀念館】

2 張合併在一起

素描本的大小是 F0 尺寸。使用沒有線圈的雙聯頁。事先用迴紋針固定，紙張就不會掀起。

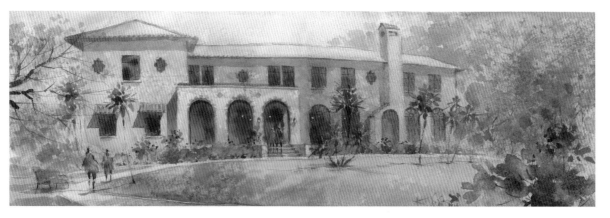

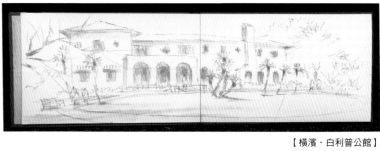

<p align="right">【橫濱・白利普公館】</p>

如果是膠裝的素描本，就可以像這樣畫成兩張合併的全景構圖。分界線不會太明顯，也能將正面看到的建築物納入構圖中。

 在現場選擇素描本

很多事情是實際去到現場（如旅行地點）才知道。正因為實際體驗到風景比預想中還要雄偉、感受到城裡的熱鬧，才能發現想要描繪的重點。屆時或採用大尺寸描繪光景，或快速地將極具魅力的細節部分記錄在小尺寸的素描本中，請善用當下的感受來挑選素描本。沒有理由非得用相同尺寸的素描本作畫。配合想要描繪的心情來選用素描本，可以將邂逅時的高昂感反映在畫上。

【德國・海德堡】

連部分一起畫入

描繪建築物時使用明信片大小的素描本，描繪一小部分景物時使用口袋大小的素描本。

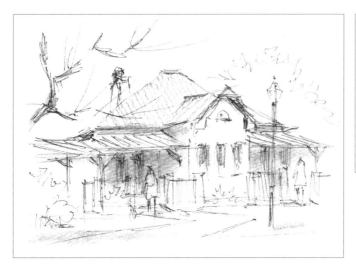

【橫濱‧山手68號館】

【橫濱‧山手68號館玄關旁邊的花壇】

描繪建築物時，建議可以像右邊的作品一樣，挑出喜歡的一小部分一併畫出來。像筆記一樣速寫下來，之後再上色。如果是口袋大小素描本的話，還可以加上一些適當的描寫。

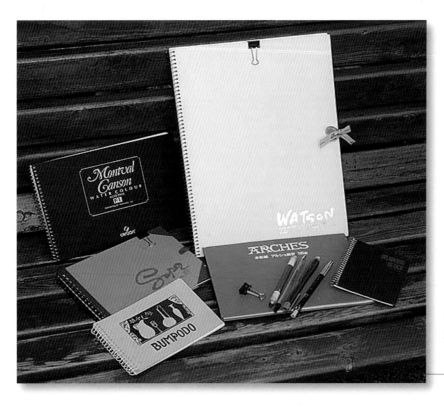

外出寫生時把幾種尺寸的素描本帶在身上，就能享受變換不同素描本的樂趣。

2. 增添點景　　　加入喜歡的部分

所謂點景，就是「為了使風景結構緊湊，次要加入的人物或車子、小生物等」，是賦予風景畫動感與規模感的重要要素。只要加進主要風景中，不但可以為該景物增添氣氛及臨場感，還有很多其他優點。

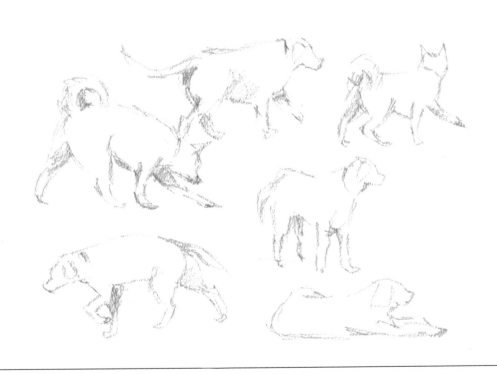

作為點景和筆記的速寫

在空中飛翔的黑鳶、海邊的海鷗、聚集在神社境內或廣場的鴿子、很適合水邊的鴨子和鷺鷥、街上常見的散步行人和狗等等，將呈現出這些狀況的點景事先速寫下來，就會很方便。想要捕捉動物自然的動態、飛行等特色，也可以像做筆記一樣大量描繪下來。動態圖的線條軌跡可以傳達動物活生生的感覺。

試著加入點景

因為點景不是絕對必要的，所以當然可以不畫，不過加入畫面對各方面都很有幫助。不妨試著積極加進畫面吧。

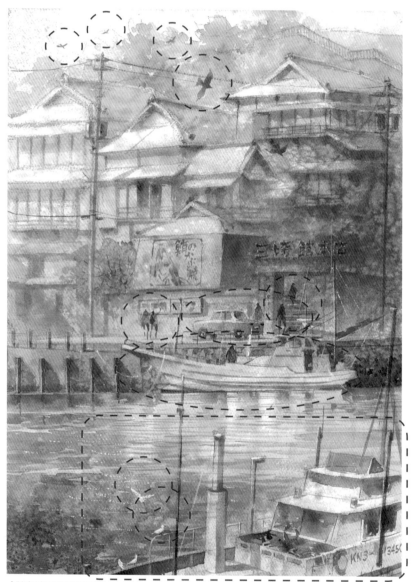

【神奈川三浦三崎漁港】

Point

哪些是點景？

在這幅作品中，人物、黑鳶和海鷗等鳥類、汽車以及船，這些都相當於點景。使漁港的氣氛更突出。

點景產生的效果

人物、車輛、小動物、腳踏車等點景可以為畫面帶來動感,以及作為尺寸的參照物。此外,還可以根據使用的顏色做出變化。藉由少量配置畫面中沒有使用到的原色,會不可思議地形成強弱分明的作品。

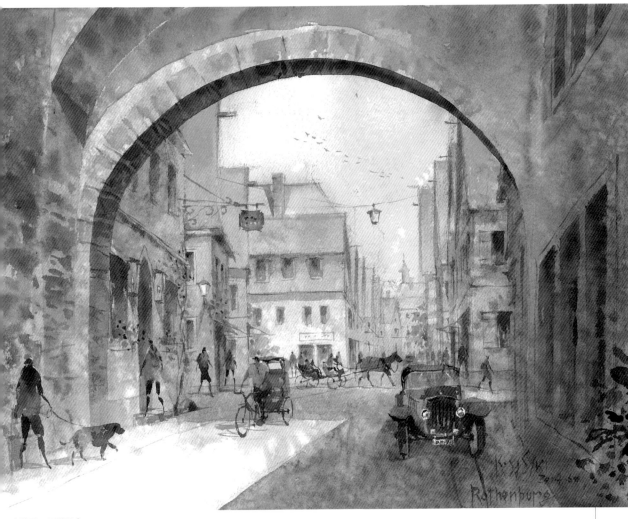

【德國・羅騰堡】

刻劃記憶的點景

雖然在現場速寫會依時間帶呈現不同的風情,不過大抵上往來行人或車輛絡繹不絕。有時還會發現馬車、帶狗散步的人等新要素。只要作為點景加進來,無論是過去的時間或是記憶,都可以留存在畫面中。

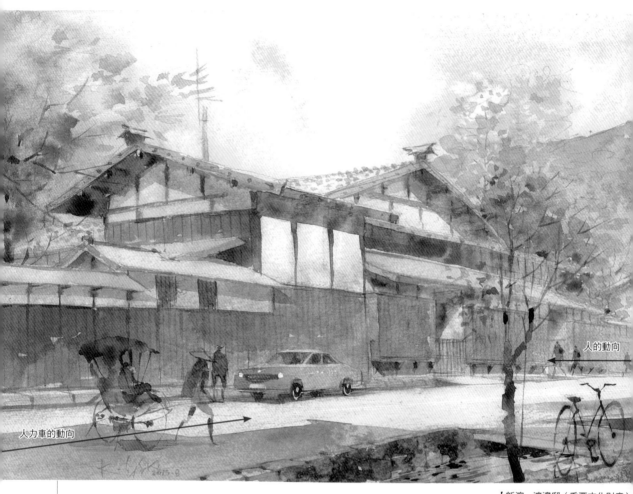

人的動向

人力車的動向

【新潟・渡邊邸（重要文化財產）】

暗示想前進的方向

人與車輛都是移動物體，可以為道路或
地面帶來方向性。這稱為指向線，具有
把觀者目光抓進畫面中或暗示入口處的
效果。不妨將指向性納入考量，以此配
置點景的方向。

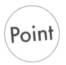

Point

藉由在畫中加入來自左右兩方的動向，
將觀者的視線集中到畫面的中心。

加入色彩的重點色

我畫的風景有不少是冷色系的世界。在天空的藍色系、植栽的綠色系、建築物的白色系等情景中，替作為點景的人物、車輛、植栽器皿等部分加上暖色系的重點色彩，調整不足的色調。要使用什麼色調，則會根據繪者的用色感覺產生不同的印象。

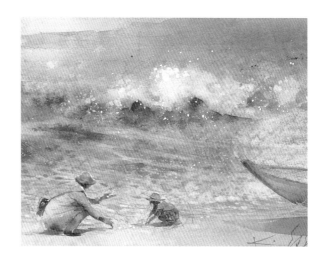

Point 在滿是波浪的偏藍色畫面中加入人物，就能加入暖色系的重點色彩，達到畫面的平衡。

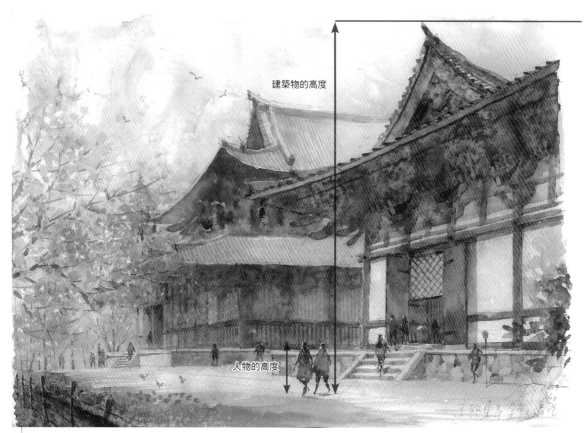

建築物的高度

人物的高度

【京都・東寺境內】

顯示大小

建築物或樹木可透過加入人物來顯示其大小。譬如和人物的比例相比樹木是何等巨大、人物的大小是否切合街道等等，可以讓觀者理解並給予安心感。

Point 讓人物走進建築物可顯示出景物的大小。出入口附近的人物大小，訴說著建築物的大小規模。

以「眼睛的高度」為基準

作畫時，眼睛的高度（Holizontal Line，以下簡稱 HL）往往令人困惑。為了調整建築物及風景大小的平衡，我會在作畫過程中決定好眼睛的高度。把下面的畫事先記在腦中，在決定高度時就會很方便。

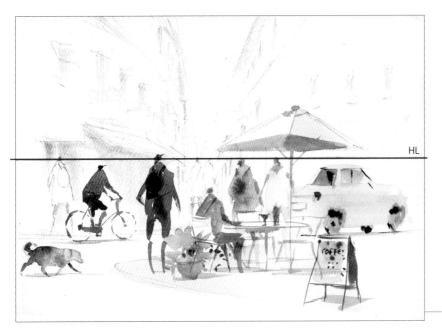

站立者的眼睛高度

HL 是指畫面中一般人在站立時的眼睛高度。從這個高度來尋求營造氛圍要素（如：汽車、人力車、狗等等）當中的平衡，做出相應的調整。要注意的是，HL 並非是繪者坐在折疊椅上作畫時的眼睛高度。

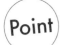 **以人物的尺寸決定人造物的規模**

例如，我們試著以住宅來思考看看。玄關大門以一般常見的身高為基準，長度約為 180 公分～210 公分。椅子高度大約是人物坐著時的高度 40 公分。桌子和陽傘亦然，這類的尺寸全部是依人體工學所定。那麼，在風景中把人物尺寸設定為 HL，即「把人物配置在畫好的建築物的入口」。以這時的眼睛高度作為基準，就能平衡地畫出車輛等其他點景的大小。

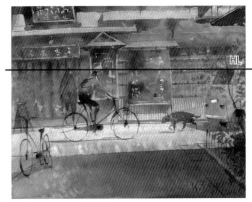

【神田須田町‧伊勢源】

騎乘腳踏車的人，頭的位置略低於站在玄關的人。

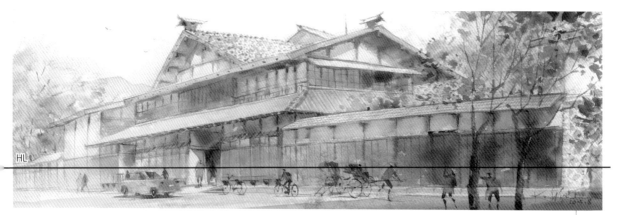

HL

【新潟・渡邊邸（重要文化財產）】

一旦搞懂了 HL，點景就會動起來

大地主的建築物。在入口和路面配置人物。當入口略高於路面時，將路面行人的眼睛高度設為 HL。搞懂 HL 後，就能以這條線為基準描繪各種點景。

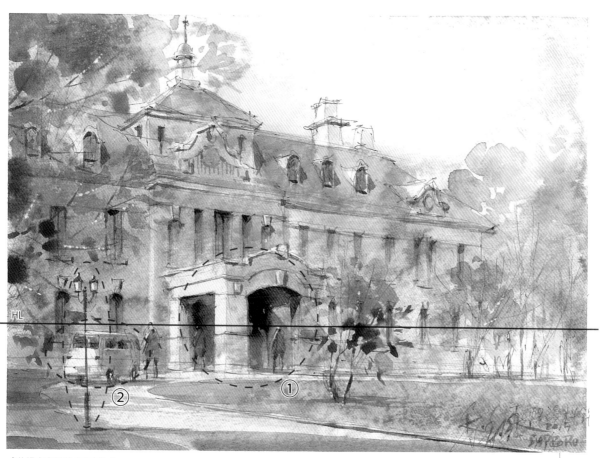

HL

②　　　①

【札幌市資料館（正面）】

①描繪玄關，掌握人物的大小。決定眼睛的高度（HL）。

②以站立者的高度為基準，加入汽車和街燈等其他點景。

眼睛高度與其他點景的比例

眼睛的高度與點景的尺寸也有關聯。在平坦的路面上，以人們的眼睛高度為基準，依其比例來描繪其他點景。透過這個方式便可以保持畫面平衡，描寫得十分自然。

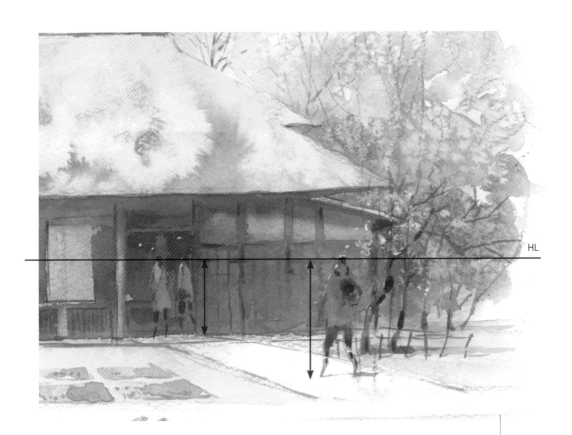

HL

平坦路面上頭部高度一定

由於只有遠近感的變化，所以人物越靠近就會顯得越大。

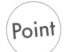

讓頭部配合 HL，依遠近調整大小

HL 確定後，在素描本的畫面上畫出一條淡淡的水平橫線。依據這條 HL 逐次加入點景，從中景到遠景地點中所有人物的眼睛位置，也就是頭部的位置是一定的。人物的身高隨著靠近自己站立位置而放大。這也是需要理解的一個要點。

【克羅埃西亞‧杜布羅夫尼克】

①站著的人／②遮陽傘／③坐在椅子上的人／④桌子／⑤長方形花盆／⑥菜單展示牌

從站立的人物開始加入

相較於人物站立時的高度（①），遮陽傘（②）要畫得比人物的頭部還高。比照站立的人物，確定坐在椅子上的人（③）尺寸後，桌子（④）的高度也同時確定了。效法這個方法，長方形花盆（⑤）和店家菜單展示牌（⑥）都能取得平衡，很自然地放進畫面中的空間。

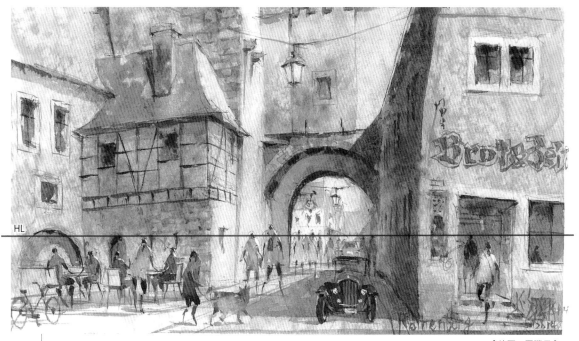

【德國‧羅騰堡】

車子和狗的高度亦是如此

車子的高度以驕車來說，位置會比 HL 來得低。

狗的高度大約到人的腰部以下。

加入交通工具就能點出動向和場所

由於乘坐物是會移動的東西，所以能讓人想像在畫中也是會移動的。因為移動時很難描繪，所以停止時是作畫時機。若是作畫過程很花時間，也可以使用相機迅速捕捉下來。

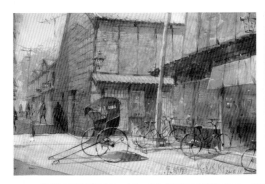 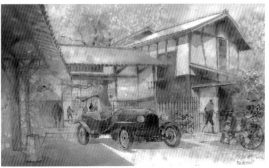

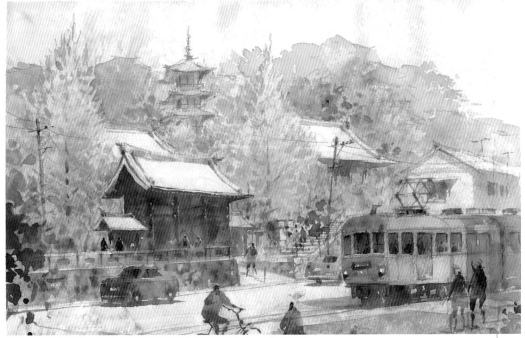

扮演令人對場所產生想像的角色

一旦畫出乘坐物，就可以表現出該場所的特色。腳踏車能令觀者對人們的生活產生想像。都電和江之電等，可以成為表現該地樣貌的點景，船和小舟則映出海和河川。牽引機很適合出現在農場和酪農用的草房（Silo）等場所。經典古董車和歐洲中古世紀的街道很搭配。建議用來作為增加畫面氣氛的點景。

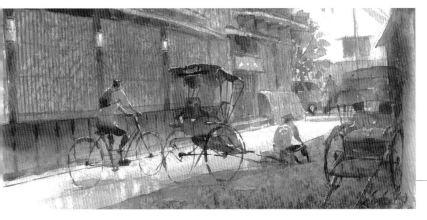

人力車常見於京都和鎌倉等觀光地。只要添加進來，即可呈現該地的特色。

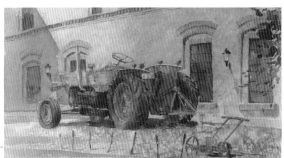

牽引機讓人聯想到農業。看到時，先跟附近的人物高度做比較，就比較容易畫入適當的規模大小。

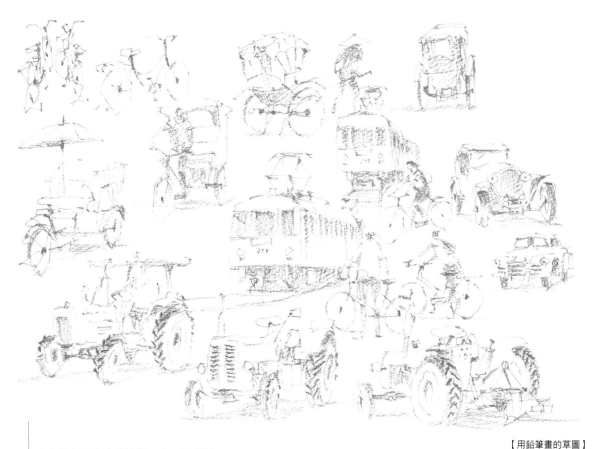

【用鉛筆畫的草圖】

事先從各種角度做筆記、畫下顯現該地特色的乘坐物，日後就能作為點景使用。

加入鳥類擴大空間感

鳥類也是描繪風景時貼近身邊的景物。作為點景描繪時，比起一隻，畫出幾隻群集的景象，更能顯現出鳥類的樣態。漫步在街上時，建議也可以只針對鳥類觀察看看。

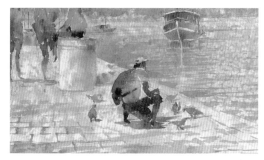

從貼近生活的鳥類進行速寫

將貼近生活的鳥類作為點景，較容易描繪。在歐洲的廣場或教堂周圍，經常可以看到鴿子群飛的姿態。實際將鴿子加入人群聚集的地方，畫面就會顯得很和諧。在海邊加入海鷗或鳶，在水域加入鴨子、鷺鷥等鳥類就能加強氣氛，使海或湖沼的風景更加自然。

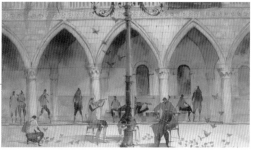

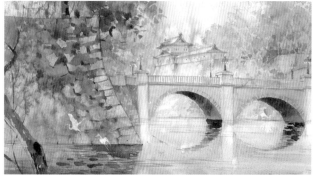

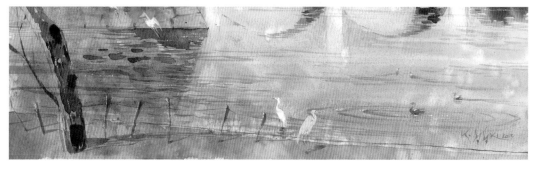

捕捉形態，顏色使用單色

要將鳥類的飛行姿態速寫下來著實不容易。因為鳥類不會乖乖地停住等你來畫，所以最好能善用相機。顏色方面不需要使用太多，只要簡單畫出形態就夠了。

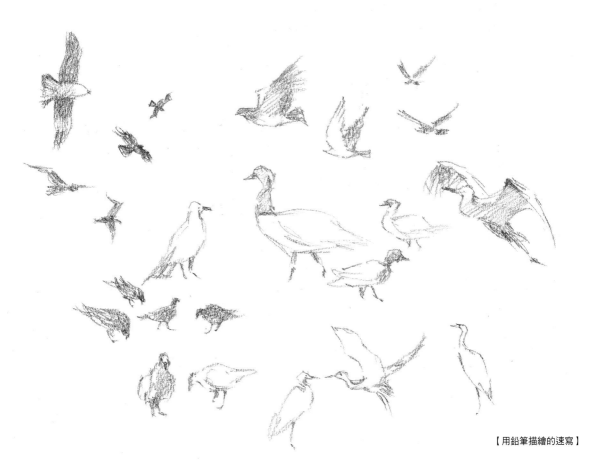

【用鉛筆描繪的速寫】

點景能為速寫起到提示作用

點景的畫法沒有正確答案。使用與平時風景速寫相同的作風來描繪，會更加融入作品之中。
自然的姿勢與動作的提示，在於實際人物的動作。在旅行中不光是描繪風景，不妨將在當地
邂逅的人們速寫下來。意外的舉動有時能將風景突顯出來。

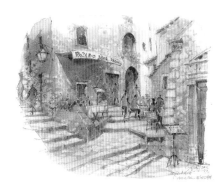

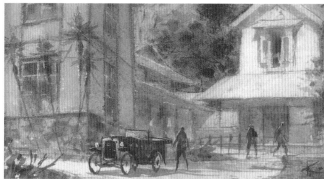

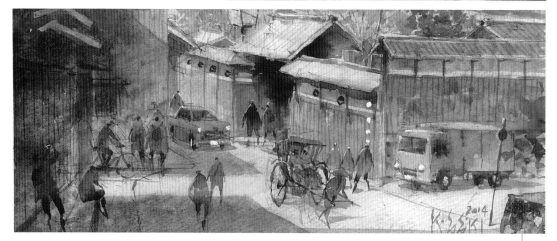

突顯該場所之特色

只要描繪出該場所的特有動作，就能將風景更
加突顯出來。比方說，有石階就有走上階梯的
人，有椅子就有坐著的人。在描繪乘坐物附近
時，也會看到想搭乘的人。就算實際上不是如
此，給讀者暗示就足矣。當在街上不容易作畫
時，迅速畫下休息中的人物背影或側臉也是一
種樂趣。

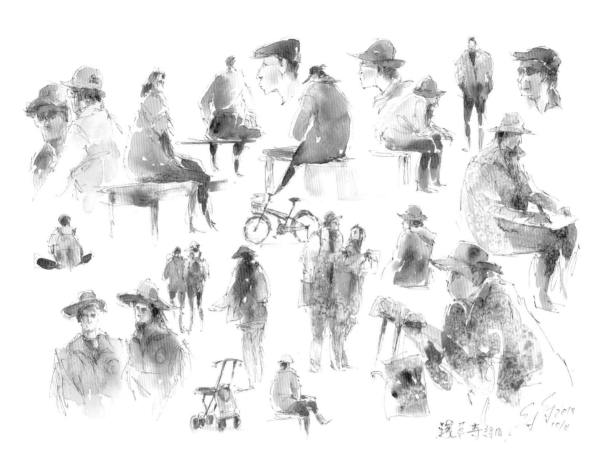

根據經驗，尤其在作畫時，人要嘛變換姿勢，要嘛在休息中突然站起來走掉，不可能會保持相同的姿勢乖乖讓你畫。這時不是停止描繪，就是運用想像力繼續作畫。不要追求完成，保持輕鬆的心情描繪，或許是長久持續下去的秘訣。

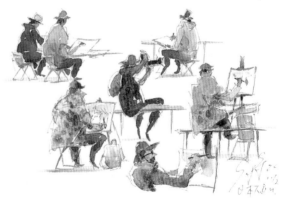

Point 不花時間做速寫

外出時暗藏一本大小可以放入外套口袋的素描本，在人群聚集的地方悄悄迅速作畫。這樣的素描本只要累積多了，就能掌握人的姿勢和動作。因為邊走邊畫是一種記錄，所以不用畫得很高明，粗略描繪即可。此外，有時也可以利用數位相機，一邊觀察照片一邊速寫。

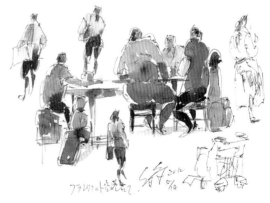

使點景速寫簡略化

若是將風景畫中的人物畫得太仔細,只會徒然增加真實感。點景終歸是點景,風景才是主角。
參考速寫,觀察與整體描寫之間的平衡,讓點景融入畫中。人物過於突出只會搶走目光焦點。

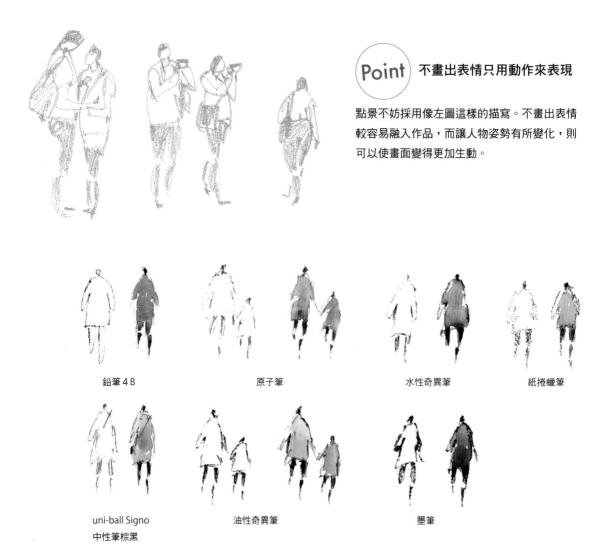

Point 不畫出表情只用動作來表現

點景不妨採用像左圖這樣的描寫。不畫出表情
較容易融入作品,而讓人物姿勢有所變化,則
可以使畫面變得更加生動。

鉛筆4B 原子筆 水性奇異筆 紙捲蠟筆

uni-ball Signo
中性筆棕黑 油性奇異筆 墨筆

簡略化的變化

在風景畫中,採用這樣的簡單描寫就可
以。背影很容易描繪。由於目的在於使
人感受到畫中人物的動作,所以要注意
不要讓人物過於突顯,一邊思考與風景
的主從關係,一邊加入畫中。

若將點景加以發展

歸根究柢，點景是顏色的集合體。換句話說，就是可以只用顏色來描繪。若將點景加以發展，還能完成像這樣的作品。刻意不打底稿，只運用色調來描繪人物。有各種拆解法及省略的範例。

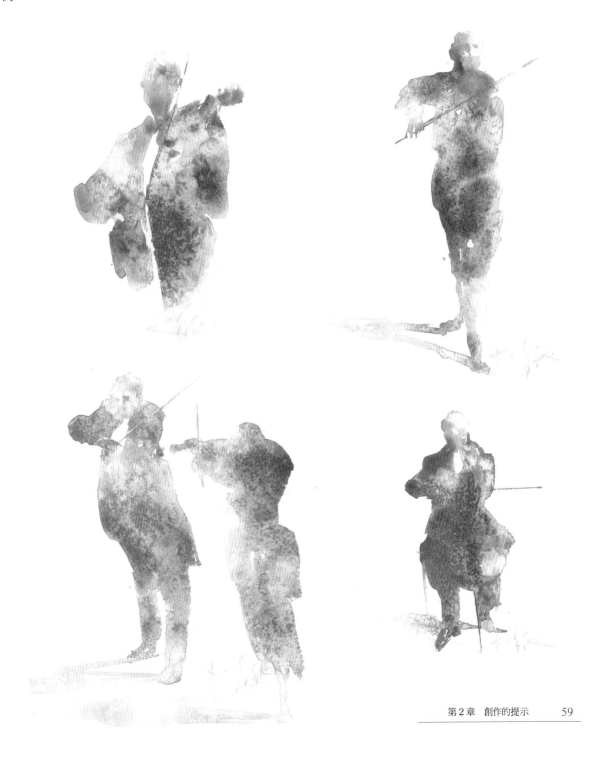

將喜歡的事物手繪記錄下來

有時走在街上會突然遇到喜歡的事物。西洋建築的美觀窗戶和有花的玄關、卡車或運貨車、
在商店裡發現的雜貨和食物、招牌或款式大方的門簾、在異國看見當地人們身穿的民族服飾
或服裝風格等。看見喜歡的事物，不妨從中截取一部分描繪下來。

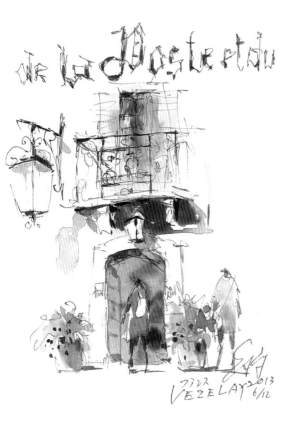

在意就畫下來吧
只要隨身攜帶小尺寸的素描本，就能站著用像做
筆記的方式邊走邊畫。描繪附近風景時，可以用
來作為點景入畫，也可以直接畫成出色的速寫作
品。

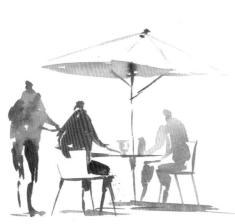

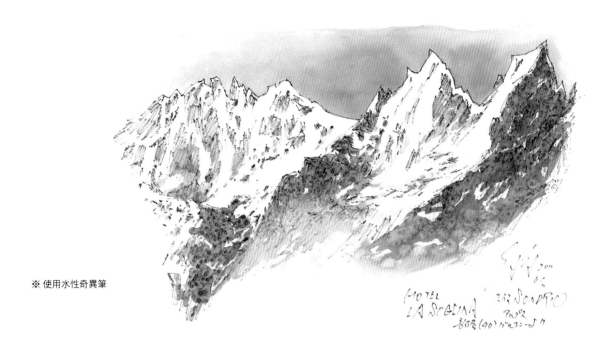

※ 使用水性奇異筆

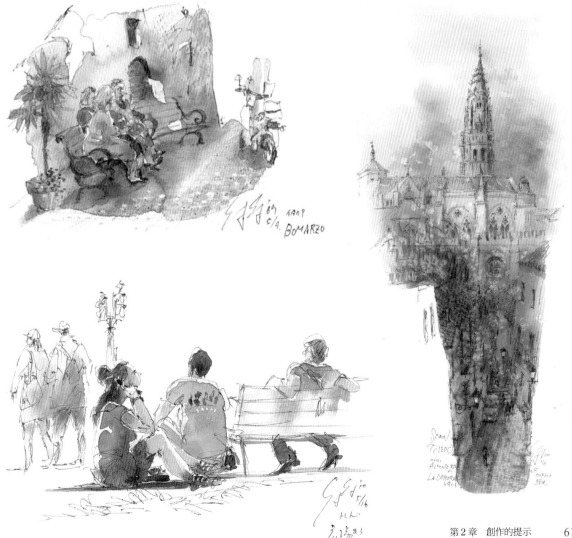

即使在有限的空間裡

比方說在飛機上的有限空間裡，如果是口袋大小的素描本，就可以當場迅速拿出來描繪。假如著色有困難，以文字補充說明也沒關係。將當天的情景迅速畫下來，會成為旅行中的美好定格。

飲食也是速寫的樂趣之一。可以像手寫筆記一樣補上文字。

即使坐在飛機上的座位，也能當場拿出素描本迅速作畫。

餐廳的飲食內容也能迅速畫下。就算不著色，只要筆記下來，日後就能上色。

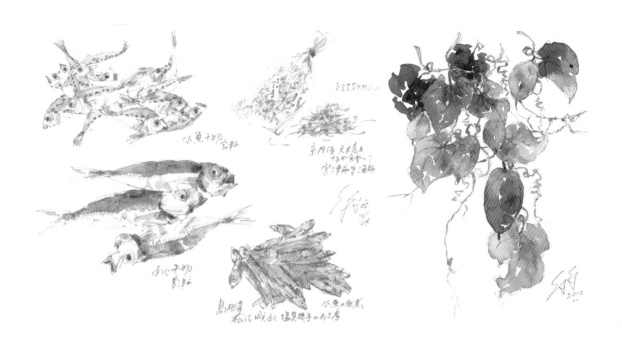

到了旅遊地不妨先散個步

雖然有時會在初次造訪的地方立即進行速寫，不過我會建議先在街上散步兼勘景。帶張地圖，事先在外套裡放入口袋大小的素描本等，就會很方便。散步時，會有各式各樣的光景映入眼簾。像是廣場啊、市場啊，或是遇見奇怪的橋。走累了，就一邊坐在咖啡廳的座椅上，一邊將點的咖啡快速畫下來。最重要的是，從該處眺望到的人物姿態就成為一幅畫。或者是站著將店家美觀的玄關或花壇速寫下來。美麗的遮陽蓬或遮陽傘等也可以成為速寫的對象。就算把線條畫歪或超出範圍也不要使用橡皮擦修改，不妨先享受畫畫的樂趣。之後都可以再修改。

. 光與影、著色　　　　下工夫讓畫面充滿回憶

你是否因為天空是一片陰霾，就如實地把微暗的樣子畫出來呢？天空的顏色其實是可以改變的。在這一節中，會將光與影、天空的顏色、質感等可著色的部分整理出來。請試著喚醒更多記憶來作畫。

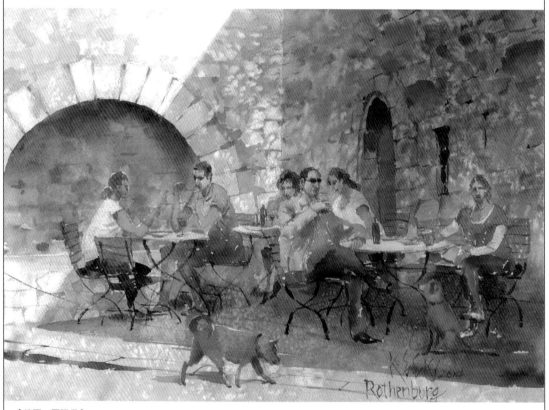

【德國・羅騰堡】

想要畫出立體感，需要有「光與影」。雖說都是光，有的是像地中海地區那樣會使形狀鮮明浮現的強光，也有射入室內淡淡反照的光。在歐洲歷史上，「光」曾經被視為精神依據與祈禱的象徵而受到重視，也曾被活用在教堂建築等方面。透過水彩畫思考光與影時，有時我會突然想到繪畫也是從這樣文化中發展出來的。

3. 光與影、著色

光與影不必是眼睛所看到的樣子

在現場可能遇到各種狀況，例如陰天、雨天，或是依時間帶不同形成逆光、光線的對比模糊等。不過即便是這樣，畫中的世界是可以自由操作的。根據構圖在適合的位置補上陰影，增強對比大於實際以呈現出立體感等等，可以自己改變光與影來使構圖更生動。

【德國・羅騰堡】

想要突顯繪於畫面中央的建築物

確實打造出日照陰影的部分，利用對比以呈現天空的亮度。透過打造出日照陰影這部分，令目光不容易往旁邊移開，引導視線朝中央集中。

將光與影區別開來

雖說可以自己改變光與影，不過最重要的是要先思考光線從哪裡進、影子要打在何處。為光
與影加上變化，就能突顯風景的各個部分。

受光強烈的部分

屋頂在陽光的照射下顯得很明亮。用
薄塗畫上接近紙張的底色，讓人感受
陽光。

形成陰影的部分

沒有光線照射、微暗的部分，大
膽地省略細部，僅塗上顏色。

在這個作品中，光線從畫面的右側射入。在正好受到陽光照射的地方，屋頂瓦片的線消失，整個閃閃發光。屋簷椽在內側壁面形成陰（shade）。家屋整體投下的影子（shadow）在路面清楚映照出來。陽光照射的部分也在馬路形成強烈的反光。屋頂和路面活用紙張的顏色，即使上色也要控制分量，薄薄地塗上一層顏料，讓人感受光的存在。因為屋簷下的陰影不容易看到細部的影子，所以描寫時只需塗上顏色就搞定了。

水面要保留亮度與透明感

水面的反射也要保留接近紙張顏色的淡色。

【千葉・水鄉佐原】

形成陰影的部分

路面上有房屋的影子。馬路上光線反射的部分，也保留接近畫紙顏色的淡色。

照射在人物上的光

使用白色在人物輪廓附近加入光線的反射。

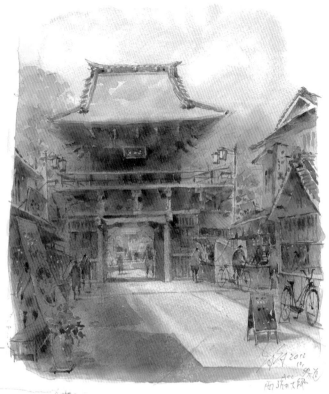

廟街的前方看得見寺院的正門。這
時，讓左側的店舖沒有被光線照射
到，來控制熱鬧的程度。透過這種方
式加入陰影的變化，讓視線集中在想
要主打的寺院正門和單邊的店舖上。
另外，為了避免畫面空白太多造成不
穩定感，讓陰影占去馬路的一半來取
得平衡。

【東京・西新井大師】

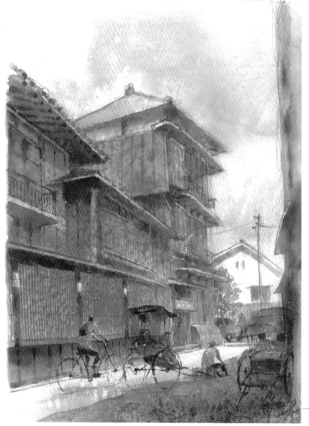

根津現存的木造三層建築，HANTEI。
夾在窄巷間，彷彿再現古樸江戶平民街
道。構圖上利用素描效果來呈現道路右
側勉強加入的建築物。由於 HANTEI 是
主角，為了讓光線照射到上面，在右邊
的建築物側加上陰影。令主角鮮活，讓
其以外的事物成為陪襯的綠葉。

【東京・根津 HANTEI】

路面的反射

薄薄塗上接近紙張的顏色，或是用畫筆吸抹顏色。表現強光照射在路面上的模樣。

波浪泡沫

用畫筆吸抹顏色，表現波浪最高點受光的模樣。

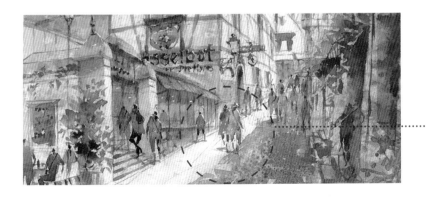

人物的受光部

運用白色顏料，在受光側加入高光，以表現陽光照射的方向。

表現篩落的陽光

樹影可以營造出涼爽的印象。此外，樹梢篩落的陽光是樹影特有的美麗景象。這裡要趁顏料未乾時，用畫筆吸除顏色來表現受光部分。

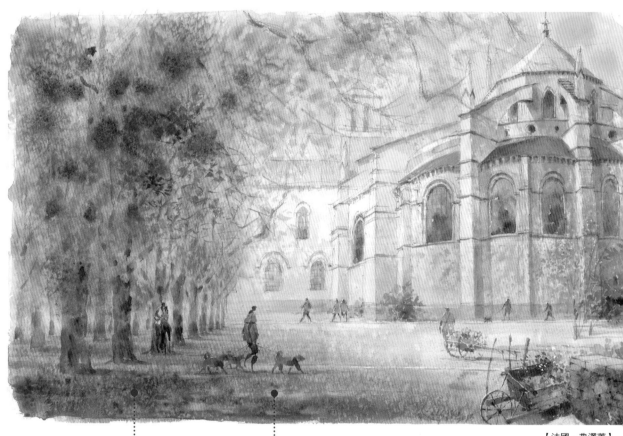

【法國・弗澤萊】

樹影是顏色的堆疊

重疊塗上綠色來創造樹木的影子。藉由樹蔭的存在來突顯篩落的陽光。

吸除顏色來表現篩落的陽光

篩落的陽光是藉由塗上綠色後再吸除顏色的手法來呈現，所以色彩會自然融入不會突兀。

描繪出不同光線下的植栽

植栽在遠處時，不需要過多的顏色和描寫。在近處時，則要依照不同部分描繪出差異。光線
照射的部分要亮一點，陰影部分綠色要濃一點。接著在地面加入樹木投下的影子，就能表現
物體的立體感，又能增加分量。

遠景的植栽畫淡一點，
色調也要明亮一些。

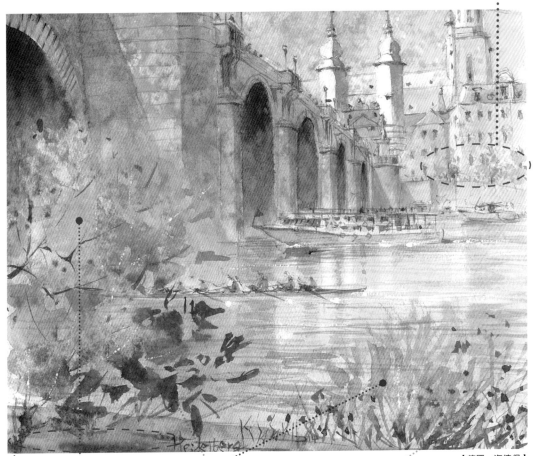

【德國・海德堡】

在光線照射的部分畫上明亮的
綠色。

在形成影子的部分畫上濃綠色。

加入投影在地面的樹影。

營造出吸引目光的重點

加入陰影沒有一定的方法，試著集中在想要突出的要點上。透過顏色的濃淡以及點景的加入方法，來營造出使視線集中的部分，以及不太會去注意的部分。

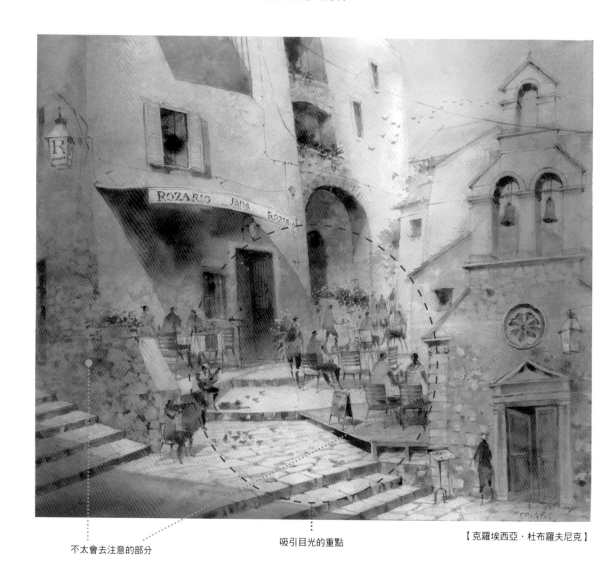

不太會去注意的部分

吸引目光的重點

【克羅埃西亞·杜布羅夫尼克】

Point　在想要突顯的部分打光

像照明效果一樣，使明亮的日光集中，就能吸引觀者的視線。

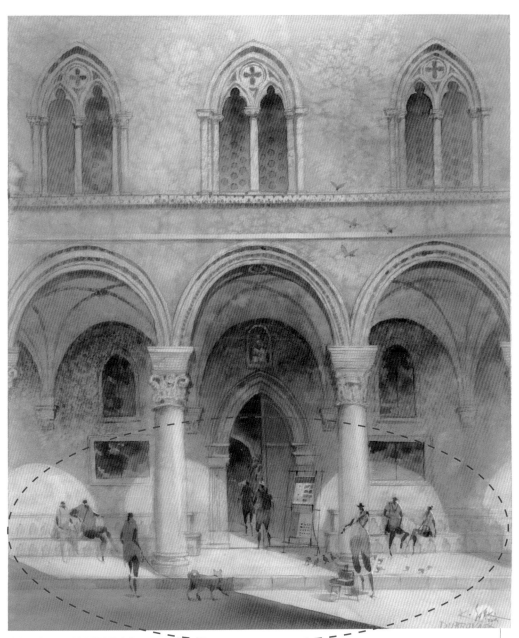

【克羅埃西亞‧杜布羅夫尼克】

吸引目光的重點

像聚光燈一樣打光

即使同樣是描繪建築物正面的作品，給人的印象仍會依據光線射入的方式而有所不同。正好在光線穿過拱門形成圓形形狀的位置，加入人物作為點景，營造出彷彿打上聚光燈的效果，使視線集中。

分別畫出遠景、中景、近景

描繪風景時，事先區分出遠景、中景、近景三種距離感，描繪時就會比較順暢。拿底下的圖例來說，遠景是遠處的群山和天空，中景是街道和右邊的樹木，近景則是眼前的草原周邊。區分遠近的距離感，是以空氣遠近法的概念來描繪。

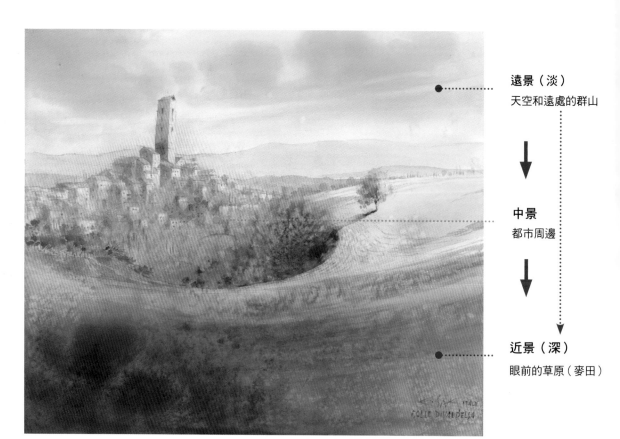

遠景（淡）
天空和遠處的群山

⬇

中景
都市周邊

⬇

近景（深）
眼前的草原（麥田）

【義大利・托斯卡尼地區科萊】

就算從畫底稿時就能清楚看見，也不要仔細描繪。為了帶出距離感，基本上要畫得淡薄一點，隨著中景、近景的拉近，在顏色的深淺上做出差異。

Point 所謂的「空氣遠近法」

所謂的空氣遠近法，是依據顏色的濃度，帶出距離感和景深的方法。上顏色時，景物的距離愈近顏色越深，距離愈遠顏色越淺。

中景　　　　　　　　　　　　　　　　遠景

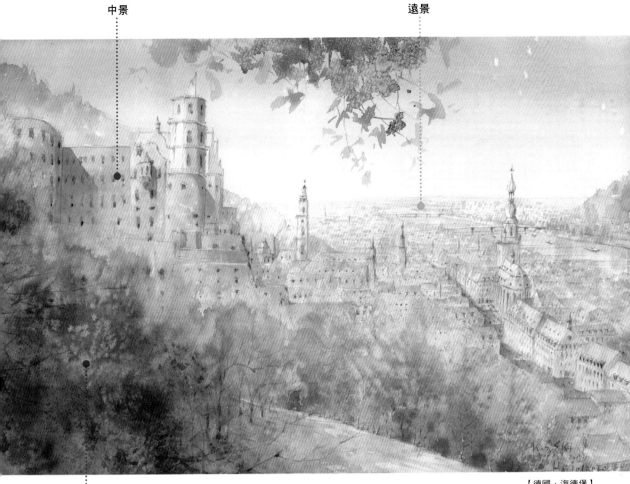

近景

【德國・海德堡】

【法國・瑟米爾】

改變色調

描繪想要作為主角的對象時，可以依照原來的色調，不過為了誇大主角，使其突出，不妨大膽嘗試使用與實際顏色不同的色調來作畫。

使原本的蓊鬱氛圍變得明亮
牆面漆成淡綠色。背景的蓊鬱常綠樹給人一種陰暗的感覺。因此，不按照原本看到的樣子，而是將外觀改成暖色系，也刻意採用暖色系來描繪背景。

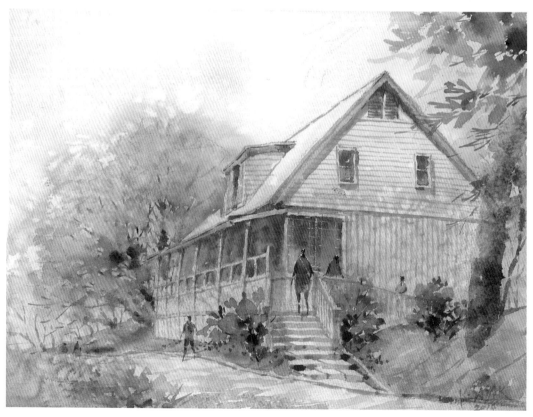

【橫濱‧網球發祥紀念館】

減輕重量感

長年累月積累下來的沉穩感，及厚重色調的存在感，為其魅力所在。但要是如實描繪，容易造成整體畫面偏暗。因此，使用跟實際情況不同的紫色系，為建築物創造明亮印象。雖然樹木剩下半截樹幹，但在畫中可以發揮想像，將其描繪成仍然茂密生長的狀態。

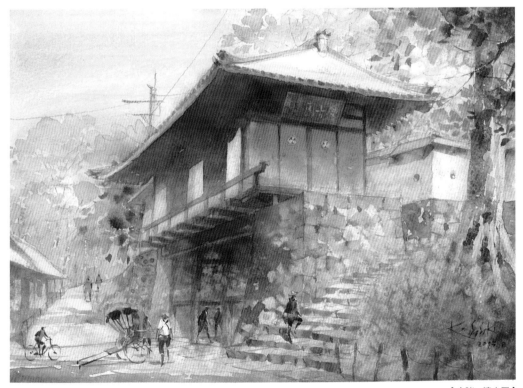

【小諸・懷古園】

 可以不用如實描繪

看到眼前的風景，往往會忍不住想把看到的景象照實畫下來。比方說，假如腦中浮現以前的顏色應該更鮮明的想法，其實就可以畫成那樣的顏色。請將當下的想像和感受運用到繪畫中。

改變天空的顏色

你是否抱持著天空就是要塗成藍色的想法呢？藍天並不是單一的一種顏色。藉由使用複數顏色或是加入雲的呈現方式，甚至也可以讓人感覺到風的存在。不同的顏色會產生不同的趣味。在畫天空的顏色時，可以趁顏料未乾時，暈開其他顏色使其自然融合。不妨嘗試各種不同面貌的天空。

多一點　　　少一點

膚色（Jaune brillant）　　朱紅（Vermillion）

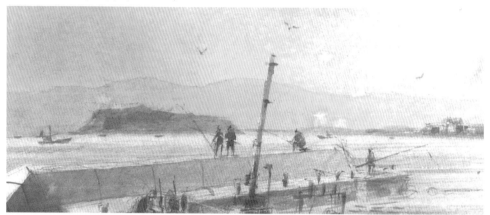

▲讓人感受到夕陽餘暉的海邊風景　　　　　　　　　　　【內房的海岸】

多一點　　　少一點

膚色（Jaune brillant）　　珊瑚色（Opera）

多一點　　　少一點

蔚藍色（Cerulean blue）　　鈷綠色（Cobalt green）

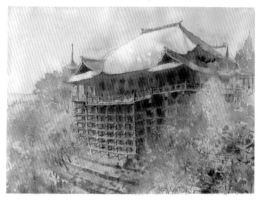

▲帶點粉紅色的傍晚天空　　【京都・清水寺】

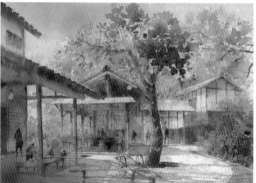

▲微藍的晴空　　【東京・武相莊】

耐久紫　　蔚藍色　　鎘黃
（Permanent violet）（Cerulean blue）（cadmium yellow）

少一點

▼帶點紫色的天空混合複數顏色，就會出現動態表情。

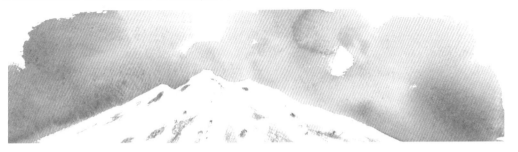

Point 雲要怎麼畫？

不必特地去描繪雲，而是在天空的顏色繪出一些淡色或塗剩下來，讓人感受到雲的氣息就已足夠。或用紙巾吸除顏色也是一種方法。

多一點　　少一點

蔚藍色（Cerulean blue ）　檸檬黃（Lemon yellow）

▼讓人感受到涼風的早春天空

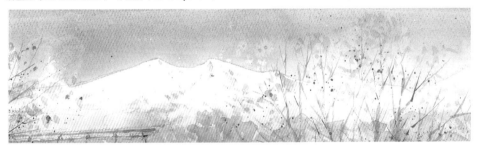

左至右為蔚藍色、耐久紫、檸檬黃、膚色、朱紅

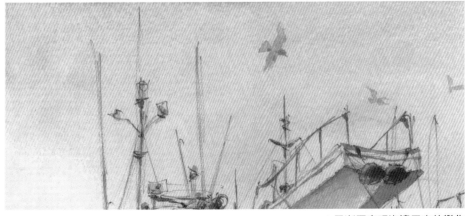

▲用漸層表現海邊天空的變化

用顏色表現季節感

一年四季的季節感可以藉由色調來表現。請一邊感受四季各自具有的不同風情，一邊享受著色的樂趣。

春 在寒冬中忍受一段失去顏色的時期，就能在初春享受梅花、櫻花以及菜花等色彩繽紛、如甦醒過來般的美麗世界之喜悅。運用粉紅色（珊瑚色）和黃色來表現花的色彩及暖和的氣溫。

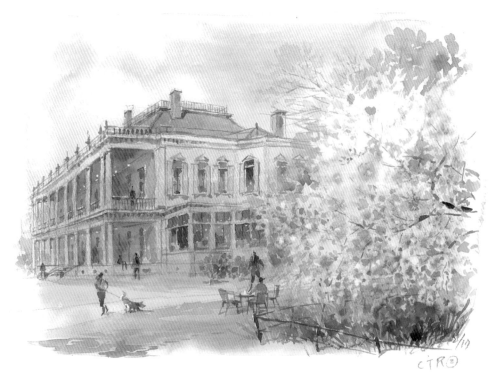

【櫻花綻放的舊岩崎宅邸】

【油菜花田綿延的中國・周莊】

 夏 涼爽的空氣和水邊的模樣為藍色系。另外，青翠的綠樹也能帶來夏天的印象。

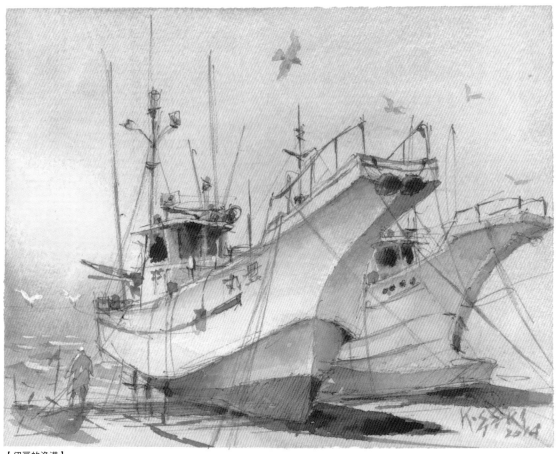

【伊豆的漁港】

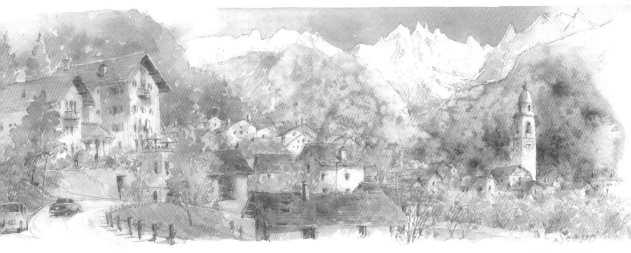

【瑞士‧索里奧】

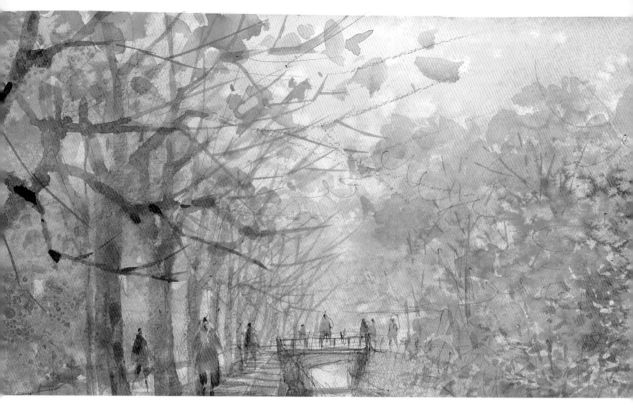

秋

秋天正是色彩共演的季節。紅色系、黃色到橙色等顏色的楓葉，美得就像錦繡一樣。

左【東京・清澄庭園】
右【京都・清水寺】

Point 如何渡過每個季節？

夏天在室外速寫時，請記得戴上帽子，頻繁地攝取水分。雖然已經是老生常談，但往往因為太過專注而忘記，是造成中暑的原因。有時在寒冬中速寫，會因為手指凍僵、想上廁所而無法集中精神。在不容易待在戶外的季節，無需勉強，可選擇適合渡過各種季節的方式，例如在室內享受著色的樂趣等，是長久保持繪畫興趣的訣竅。

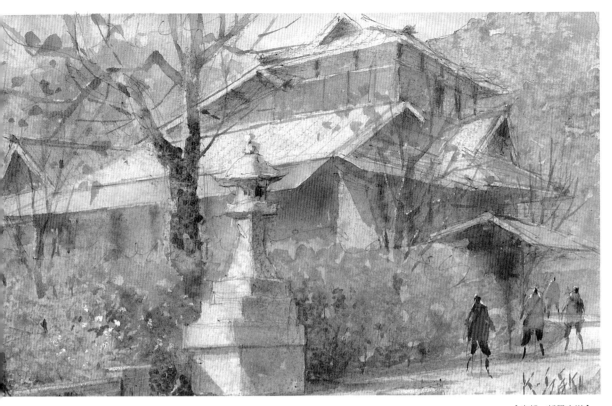

冬　萬物冬眠的世界。積雪的寧靜鄉里或冬季草木枯萎的雜木林，默默的忍耐，等待迎向
春天。使用白色、水色或藍色等低調的色調，來表現含而不露的氛圍。

別塗得像著色畫

在旅遊地點快速畫下的底稿上,使用色彩稍微上色,能發揮底稿線的效果。無需在現場上色,可以留待返回旅館或回家後再進行。事後一邊回憶旅行,一邊享受自由下工夫的樂趣。不要像畫著色畫一樣全部塗滿,適當留下空白是訣竅。

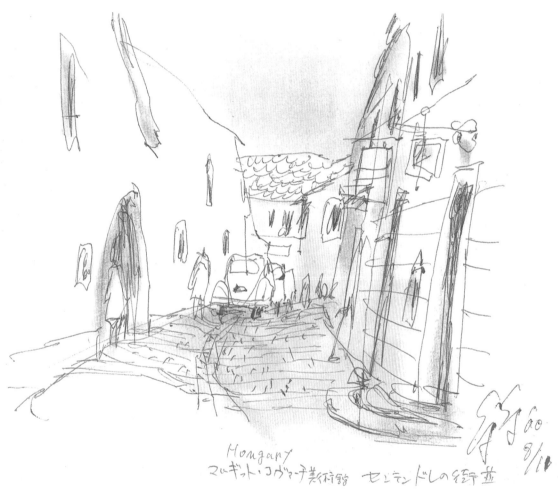

【匈牙利瑪格利特島・瑪吉特美術館】

保留紙張的底色稍微上色
將畫面塗滿顏色,會少了一點隨性,變成失去輕鬆感的沉重作品。不妨享受粗略上色的樂趣。

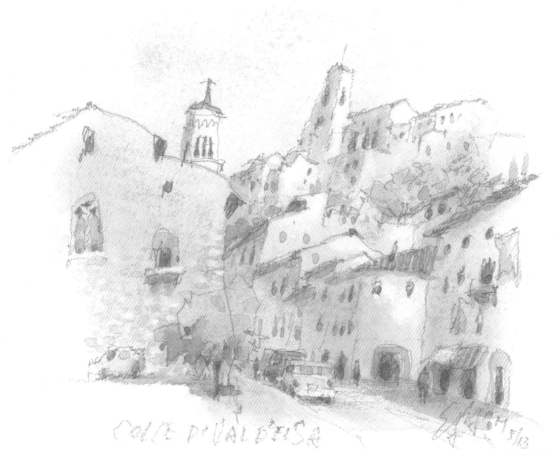

【義大利·托斯卡尼地區科萊】

不塗色引人想像

創造不塗色的部分來減輕印
象。使用鹽營造氣氛。

【義大利·多爾恰夸】

嘗試用同色系描繪

以同色系的濃淡來描繪，可以營造出夢幻般的氛圍。使用單色描繪時，為了不損及遠景的距離感，訣竅在於近處景物色彩濃，遠處景物色彩淡。

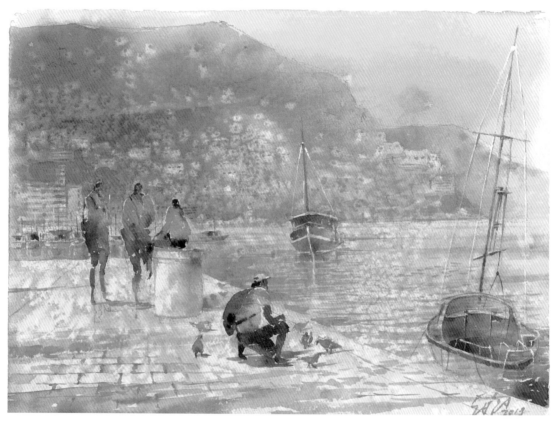

【克羅埃西亞・杜布羅夫尼克】

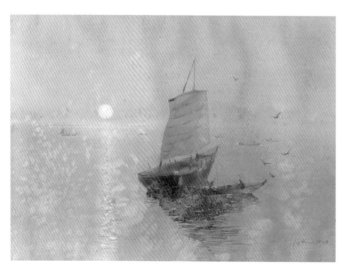

如果全部都用說明的方式來描繪，就會失去餘韻，讓人沒有想像的餘地。透過控制顏色數量，可以讓觀者與自身的記憶重疊、或是想像情景，自由地產生印象或想法。同色系的濃淡變化，適合用來表現「像雨剛停」或「夕陽餘暉瞬間即逝的寂寥感」等景色。

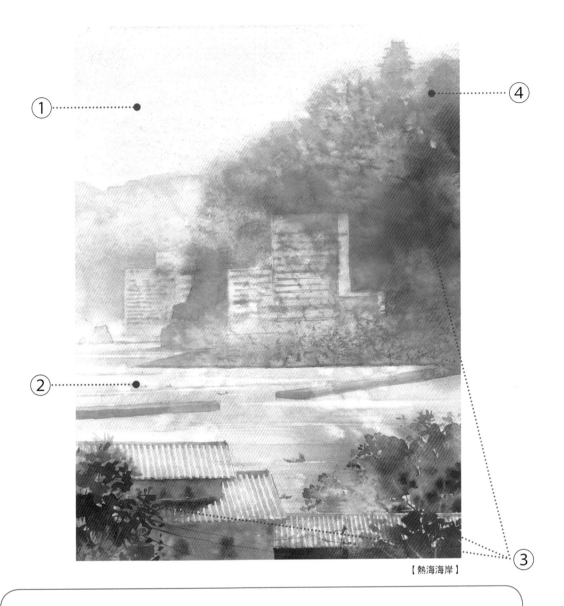

【熱海海岸】

【本頁的混色的製作方法】

①膚色（Jaune brillant）　　②膚色（Jaune brillant）
　珊瑚色（Opera）　　　　　鎘橘（Cadmium orange）

③耐久紫（Permanent violet）　④耐久紫（Permanent violet）
　酞菁紅（Quinacridone violet）　酞菁紅（Quinacridone violet）
　焦棕（Burnt umber）
　黑（Black）

主要將耐久紫和酞菁紅兩種顏料混合，再一邊調入些許的焦棕和黑色，一邊調整單色的諧調。天空主要是膚色和珊瑚色，再調入少量的鎘橘等顏料，一邊調整一邊描繪。

玩味質感① 老舊的紅磚、疊石堆

加入素材特有的質感，就能呈現出厚重感。歐洲街道保留著中世紀古老的歷史建築物。石頭和紅磚是堅固耐用的素材，更是能抵擋戰火的堅固材料。請試著將幾經風霜、耐人尋味的質地描繪出來。

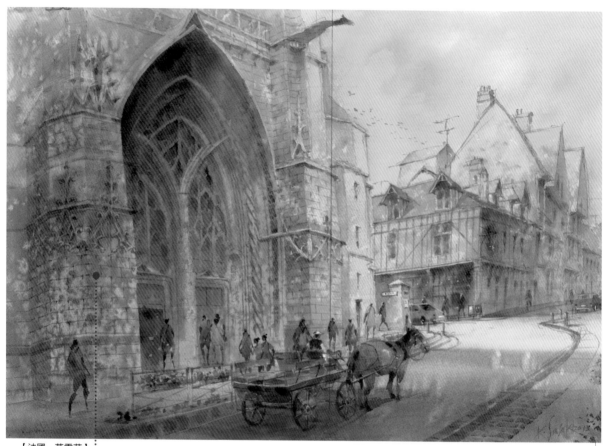

【法國・莫雷茲】

表面粗糙的外牆

運用質感增添肌膚感受到的厚重感

漫步在令人感到安詳又舒適的古老街道，目睹前人在遙遠往昔建造的建築物，重新深刻體會幾百年來歲月所刻下的痕跡。光是想像當時的人們及馬車跟自己走的是同一條路，就能激起對遠古浪漫情懷的感悟。把手貼在牆上，有時甚至能感受到長了青苔的石表溫度。古人的訊息似乎透過表面粗糙的外牆或堆疊的石堆傳遞過來。

【質感的製作方法】

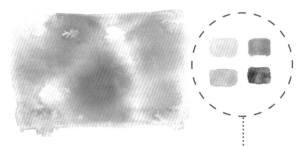

【1】在紙張濕潤的狀態下，將混色 ※ 調製出來的顏色（①～④）繼續混合調成底色。

【2】在紙張依舊濕潤的狀態下，直接撒上鹽。鹽可以使用市售的粗鹽。乾掉後將鹽巴去除。

【3】使用擰乾的圓頭筆，將磚塊堆疊的線條和影子描繪出來。石頭外觀又圓又小，與日式疊石堆相異。

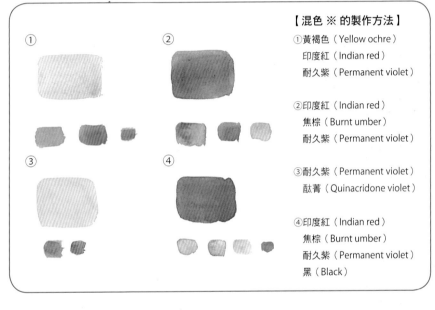

【混色 ※ 的製作方法】

①黃褐色（Yellow ochre）
　印度紅（Indian red）
　耐久紫（Permanent violet）

②印度紅（Indian red）
　焦棕（Burnt umber）
　耐久紫（Permanent violet）

③耐久紫（Permanent violet）
　酞菁（Quinacridone violet）

④印度紅（Indian red）
　焦棕（Burnt umber）
　耐久紫（Permanent violet）
　黑（Black）

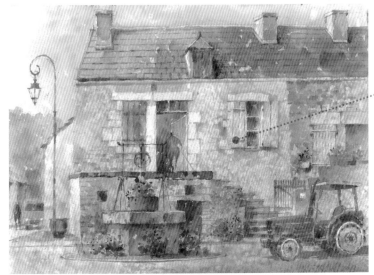

【法國鄉鎮】

依照【2】、【3】的順序描繪出外牆的質感。每次撒上鹽的效果都會根據當下的時機或氣溫等差異而有所不同。沒有正確答案，只要製造出粗糙感就可以。待顏料乾了之後，畫出石頭接縫就完成了。

玩味質感② 石牆

古民家的茅草屋頂及具有歷史價值的建造物——石牆，為日本常見風景。一起來學習隨著時間累積而變得更耐人尋味的上色方法吧！

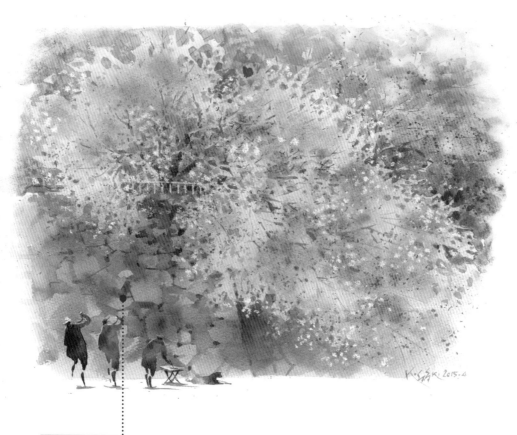

在畫石頭接縫時，要將石頭稀疏堆積的模樣描繪出來。

【質感的製作方法】

沿用 P.89【1】【2】的方式繪成底色。以日本石牆的情況來說，我會使用圓頭筆來描繪。為避免損及撒鹽的效果，要讓接縫有深度。這時石頭不用全部畫出沒關係。重點在於讓觀者看得出是石牆。

玩味質感③　竹林、茅草屋頂

古民家的茅草屋頂是會令人想要表現觸感的主題。技法上，像細密畫一樣真實描繪出茅草線條和屋頂模樣是一種方法，不過我認為只要能感覺得出素材，即符合質感表現。最好能讓觀者自然而然有種看起來像竹林、像茅草屋頂的感覺。

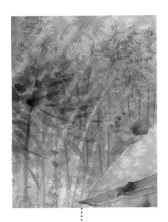

描繪茅草屋頂的觸感時，像表現石牆一樣，使用鹽巴讓表面帶有粗糙感。

描繪竹林時，要趁顏料未乾時，使用圓頭筆的筆尖吸走顏色。

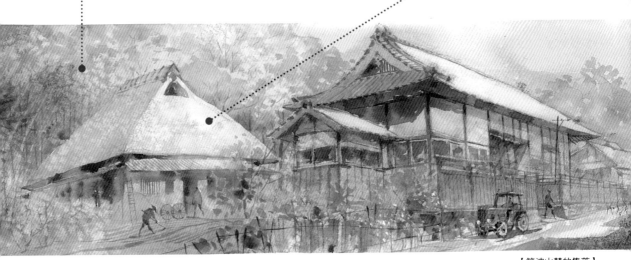

【筑波山麓的集落】

用色塊來捕捉　樹木的繁茂

在水彩畫中，植栽的表現尤其困難。樹木的綠會隨著各類樹種與季節而呈現各式各樣的色調變化，似乎讓不少人不得要領、感到困惑。這裡同樣重視「感覺像～一樣」的程度。只要讓人感受到綠意繁茂就夠了。在這裡也使用鹽的作畫技巧就會很方便。

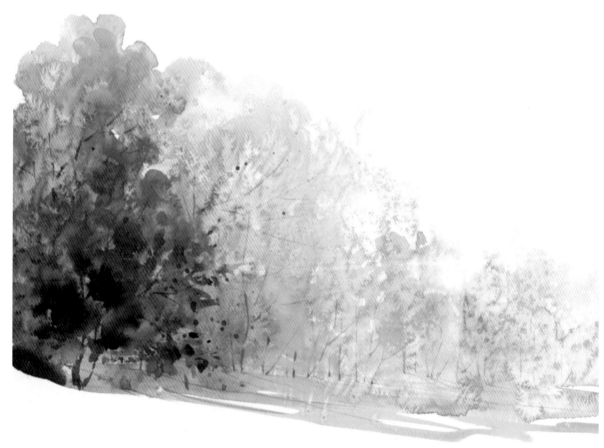

作為色塊來捕捉

自然植栽繁茂多變的風景不分東西方。與其一棵一棵畫，不如當成集合色塊來描繪。為了使其具有模糊空間，利用鹽來創造質感。

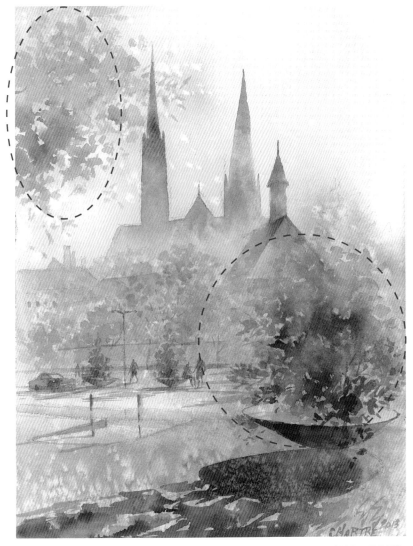

把樹叢視為一個集合體來概
括描繪。重點在於讓樹叢呈
現出茂密的感覺。

【法國・瑟米爾】

【箱根・富士屋飯店】

把建築物前的植栽視為一個集合體，以
整體印象來捕捉。

【橫濱・舞岡公園小谷戶的家鄉】

同樣地，盛開的櫻花也可使用鹽來表現。不必如實
描寫，只要讓人覺得是櫻花就可以了。

玩味氛圍　水面和天空

水面和天空都要運用畫筆吸掉顏色來表現。在水面的部分，可按照質感來表現河川或湖泊的光照反射，海面則波光粼粼。在天空的部分，可以迅速劃過一道細線吸掉顏色，即形成大氣的流動，用紙巾按壓紙面，吸取顏色即形成雲朵。不妨跟著混色一起玩味。

【水面和天空的底色製作方法】

運用毛刷在畫面刷上一層水，從上方塗上淡藍色，趁顏料未乾時，在下半部混合深色。

趁顏料未乾時，進一步將素描本上下傾斜。使濃淡顏色相互混合，界線自然融合。

水面

描繪水面時，重點在於水面上建築物或雜物等的倒影。想要營造出當時的氛圍，就趁顏料未乾時，使用畫筆（圓頭筆、平頭筆皆可）吸掉顏色，來營造氛圍。不必很真實，只要讓人感覺像水面就可以。

平穩的水面

描繪湖泊或河川時，利用沾水後擰乾的畫筆直向吸走顏色，來表現建築物等景物的倒影與光的反射。

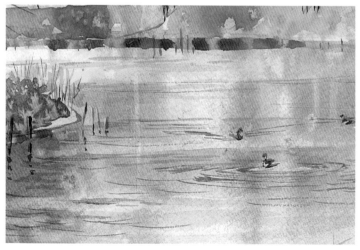

有波浪的水面

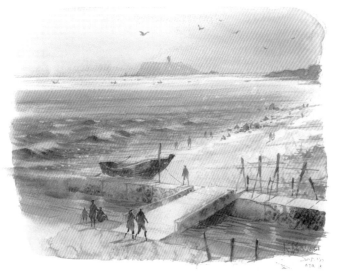

表現寬廣無邊的大海時，使用畫筆橫向吸掉顏色，呈現出海面的景深。透過吸掉顏色來呈現出波光粼粼的感覺。

【湘南的海邊】

天空

表現天空的寬闊時，一樣使用畫筆，想像大氣的流動並吸掉顏色。此外，雲湧現的樣子能營造畫面動感，頗具效果。在顏料未乾的狀態下，將揉成團的紙巾按壓在天空的色面上，吸掉顏色。

流動的大氣

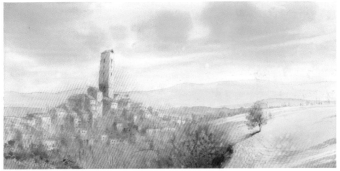

為整體塗上淡藍色，趁未乾時，將一部分的綠色和深藍色做暈染，繪製成天空的底色。至於穿過天空的風，就讓畫筆以那樣的狀態橫向迅速劃過，吸掉顏色。

【義大利‧托斯卡尼地區科萊】

湧現的雲

描繪雲時，趁顏料未乾之際，將揉成團的紙巾按壓在天空的色面上，吸掉顏色。

【德國‧羅騰堡】

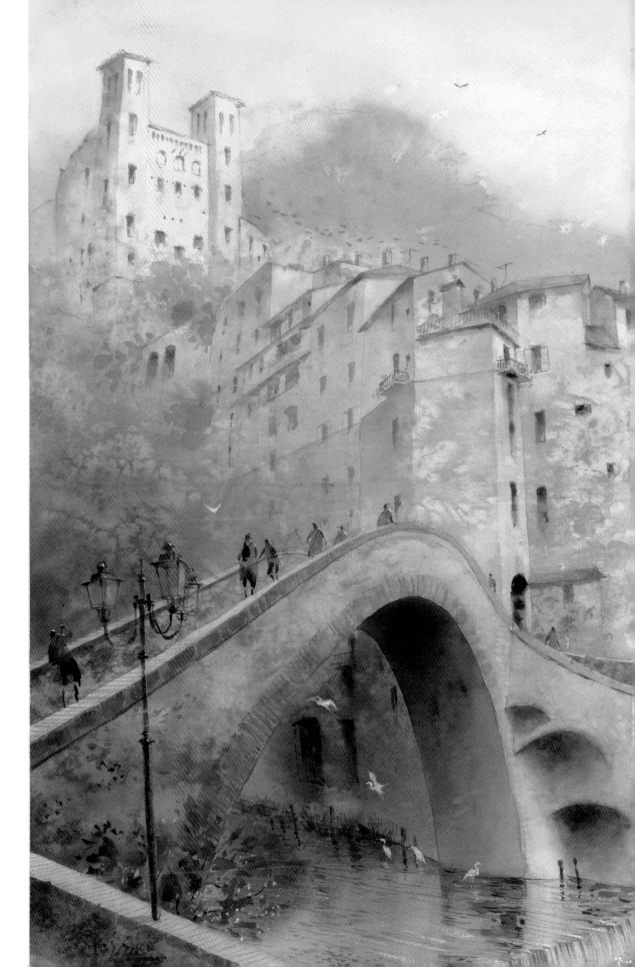

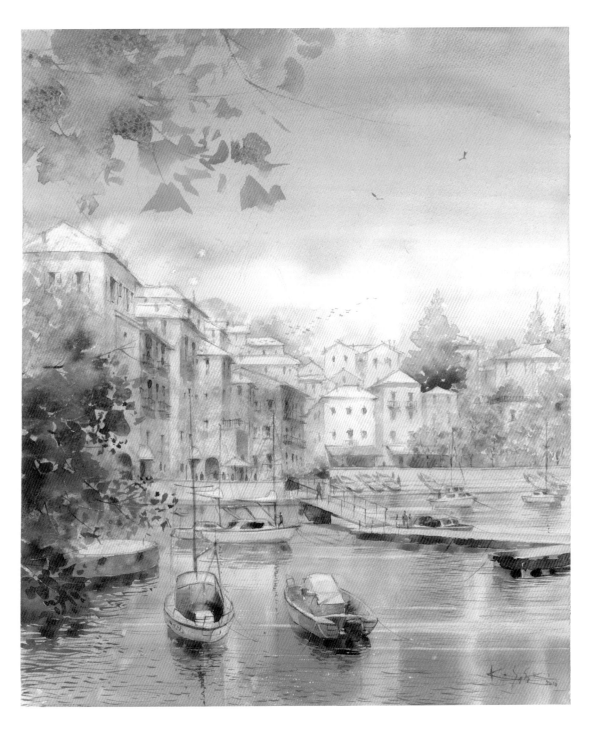

每個繪者的想法都不一樣。想要呈現的重點也因人而異。技法越多，表現越自由，也會帶來
更多描繪的樂趣。創作性和工夫也由此而生。本書介紹的範例及表現只是一小部分，不妨多
欣賞其他各種作品刺激自己，學習描繪方式。這將會塑造繪者的個性。

左【義大利‧多爾恰夸】
右【北義大利地區】

VENEZIA
我的威尼斯散步

在威尼斯的旅行中，我邂逅了幾個想要描繪下來的光景。旅行中我也使用了目前為止所介紹的訣竅。這裡的作品，有的是走在街上自由畫下的速寫，也有些是回國後在工作室畫下的高創作性作品。

描繪點景

在城市隨性散步時，各式各樣的光景一個接一個出現在眼前。置身於威尼斯的街景中，首先便會被運河吸引住目光。

沒有全部上色

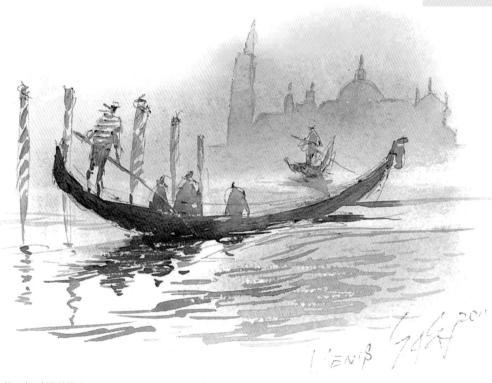

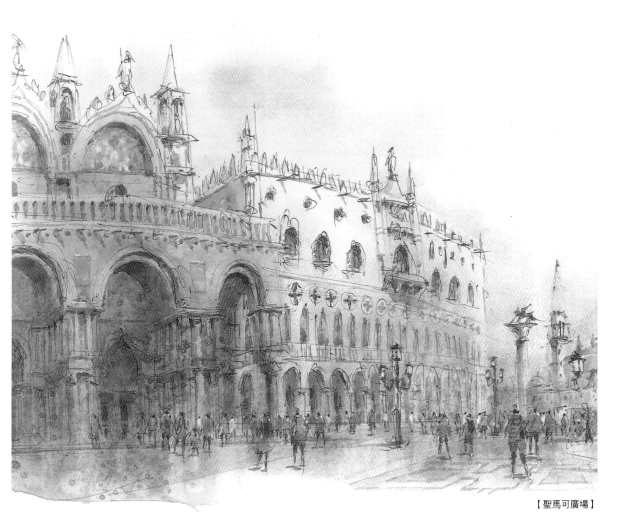

【聖馬可廣場】

更換素描本的大小

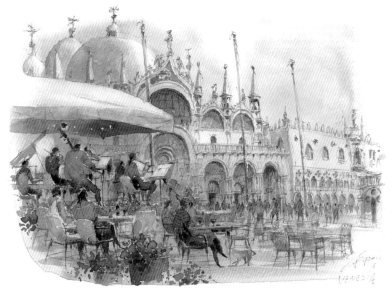

【聖馬可教堂廣場的露天咖啡座】

用同色系整合畫面

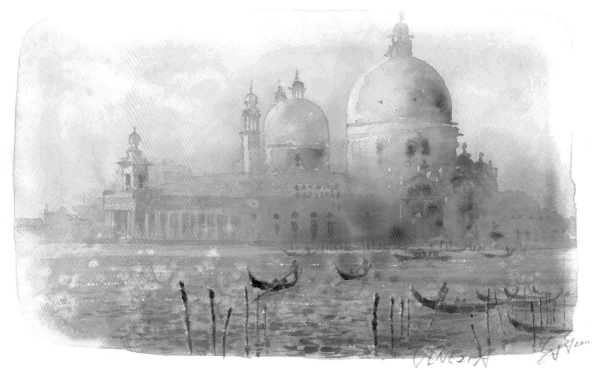

【安康聖母教堂遠望】

讓視線集中在中心位置

威尼斯的聖馬可廣場。實地造訪後，感受到宛如歌劇舞台的氛圍。有的人演奏音樂，有的人戴著面具。像舞台一樣有縱深、有深度的迴廊。將當時的印象放進一張畫裡來表現。

右【面對大運河的總督宮】

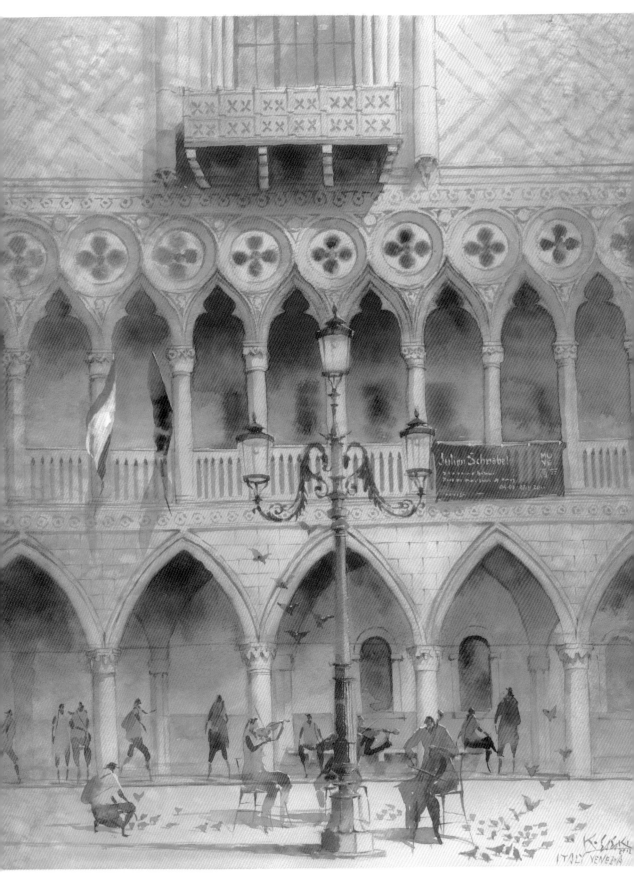

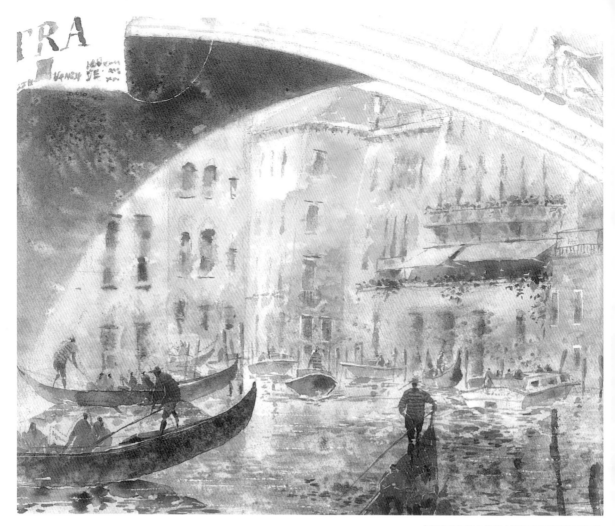

【貢多拉穿梭在橫跨大運河的里阿爾托橋下】

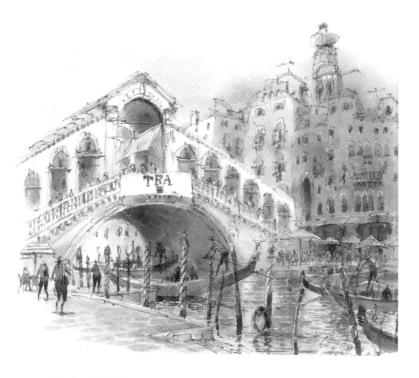

光與影的對比

走過運河上的幾座橋，從小巷拐進小巷後，彷彿迷失在充滿謎團的迷宮都市，向深處延伸而去。中世紀都市威尼斯是一座讓人洋溢著揮動畫筆喜悅的城市。透過光與影的營造，表現出戲劇性的效果。

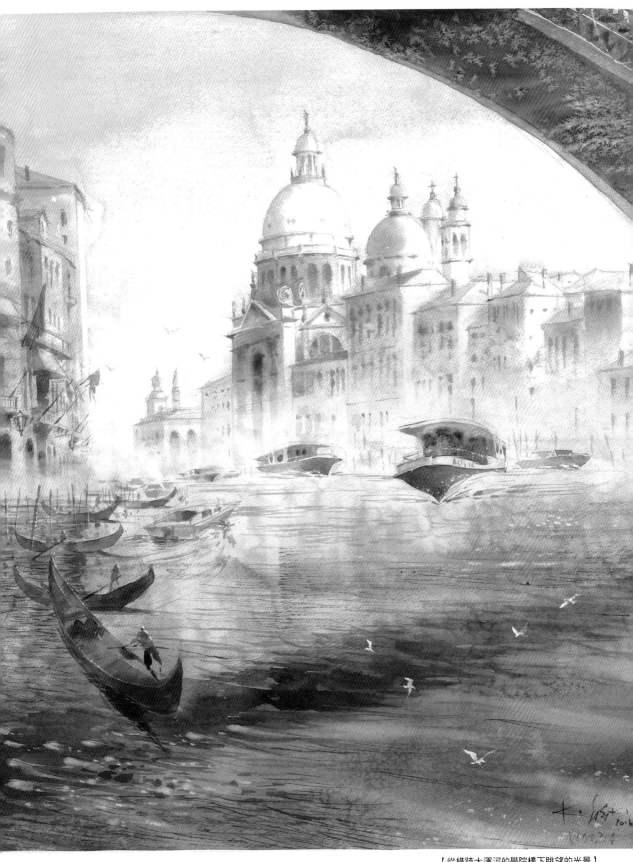

【從橫跨大運河的學院橋下眺望的光景】

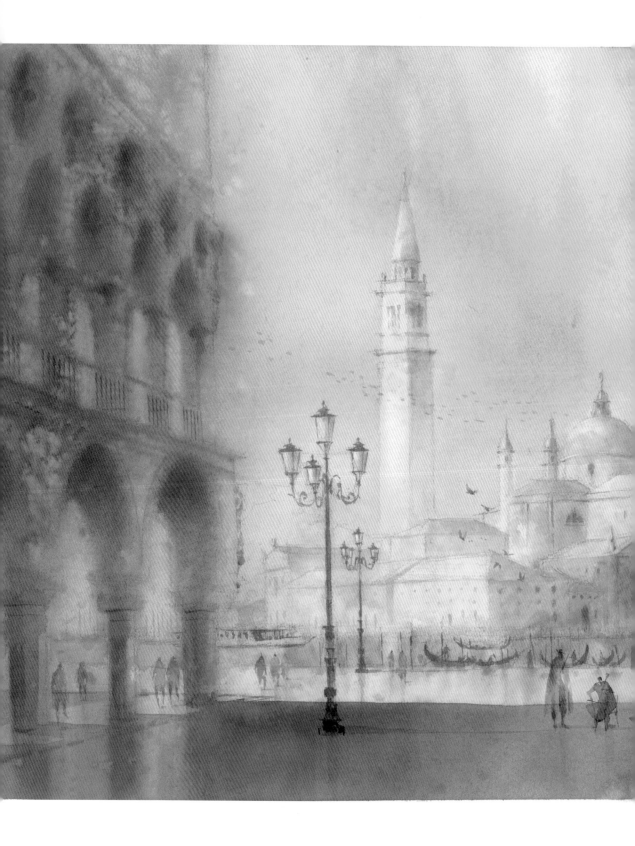

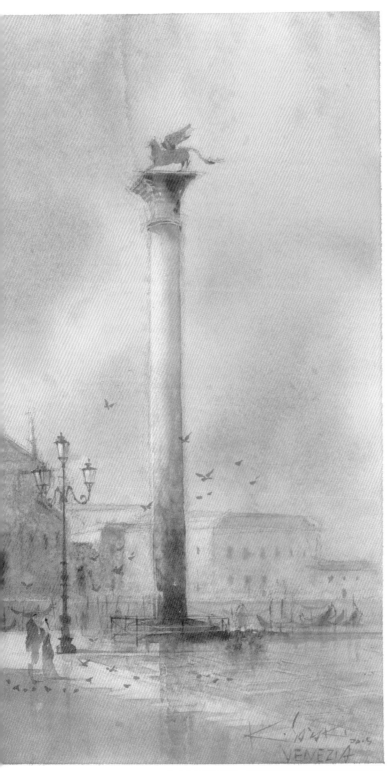

【隔著聖馬可廣場、總督宮遠望的聖喬治馬焦雷教堂】

幻想的舞台

在威尼斯所到之處都像劇場一樣，
實際上也曾遭遇過戲劇性的場面。
壯麗非凡如歌劇舞台般的宮殿正
面、宛如美術品的街燈、初期基督
教拜占庭式建築風格的裝飾等等，
都是非日常性的空間體驗。讓人彷
彿在夢中旅行一般。

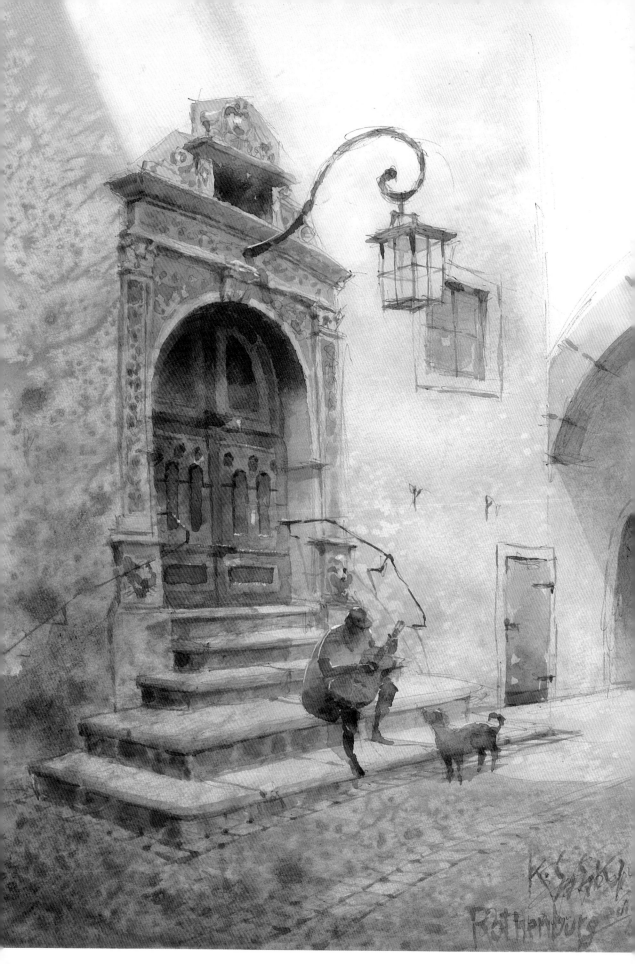

ROTHENBURG
在羅騰堡的邂逅

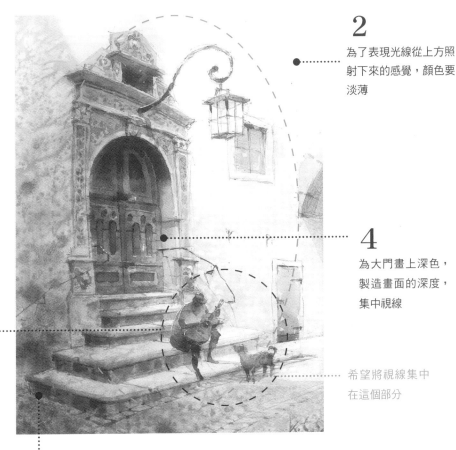

2
為了表現光線從上方照射下來的感覺，顏色要淡薄

4
為大門畫上深色，製造畫面的深度，集中視線

希望將視線集中在這個部分

1
人物與狗是主角

3
由於左下角是陽光照射不到的地方，所以要加入陰暗的顏色

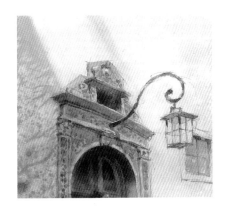

這幅畫是我數次在不同時間前往相同地點的情況下，描繪而成的作品。我在這當中發現到幾件事。一是依時間帶而定，陽光從上方射下形成陰影。二是第一次速寫是在周圍安靜沒什麼人的情況下，不過第幾次造訪時，一名演奏者與狗出現在該地點。視線不由得被這光景吸引，像在欣賞一幅畫作一樣，是一個一定要描繪下來的瞬間。如果能在一個地方做某種程度的停留，不妨多次造訪喜歡的地點，在逗留期間的發現能讓畫中世界充滿天馬行空的想像。

風格的原點

　　旅遊有各式各樣的樂趣，和當地人們接觸、感受親切純樸的人情味，也是其中一項喜悅。就算一個人畫著速寫，當地居民也會友善地向你打招呼。即使身在海外也一樣，不分國內外，表示共通的歡迎之意，大家都是從互相打招呼開始。當我受到這類的歡迎時，總會覺得自己必須要懷抱「請讓我在此畫上一畫」的謙卑心情。而當地居民或許也是出於「想必這個人是因為很重視我們身處的這片土地，才會特地走訪這裡的吧。謝謝。請畫出一幅好畫吧」的心情，彼此之間的笑容和「謝謝」也隨之而來。

　　因此，不要弄髒城鎮或村子是理所當然的。必須謹慎為上，別為了不合理的構圖而踏入禁止涉足的地方。遵守禮儀與享受旅遊樂趣是一體兩面。

　　我的速寫是從一連串悠然站著描繪開始的。在初次造訪的地方，對眼前的一切充滿興趣，總是會走許多路，像做筆記一樣，邊走邊畫。或許我在這樣的訓練中，不知不覺養成速寫的習慣，進而成為自己的風格。因為素描本使用的是可以放在手掌上的尺寸大小，所以可以隨時隨地輕鬆作畫。正因為沒有要畫得很好的想法，也沒有要給人看的念頭，才是持續以輕鬆速寫方式記錄的理由吧。以享受繪畫之樂為出發點，這是長久持續下去的訣竅。

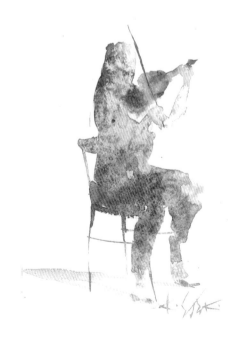

第 3 章
創作的現場

平時使用的工具

自己適用的工具最好

水彩畫具備許多優點，使用簡便的工具，可輕鬆面對喜歡的風景或對象，能夠持續下去的樂趣也是其中之一。首先，只要有透明水彩顏料和鉛筆（2～4B）、筆（6～12F）、F4 大小的素描本就差不多了。習慣之後，再慢慢備齊自己喜好的工具。在此介紹我平時使用的工具。

筆記用具

重視的要點就是能隨時隨地帶著走、拿出來使用。
像做筆記一樣，可以隨意速寫，才容易持續。

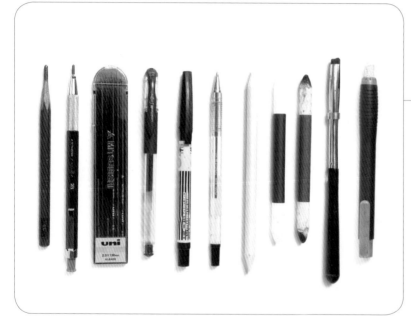

照片從左至右為
鉛筆（4B）
夾式鉛筆（4B）
夾式鉛筆芯（4B）
中性筆（uni-ball Signo 超細
　　　0.38mm 棕黑）
油性奇異筆（細）
油性鋼珠筆（黑）
擦筆 3 枝（硬式、軟式、使用中的）
夾式炭筆
夾式橡皮擦

【鉛筆】使用 4B 或 3B。因為是軟鉛筆，所以用力塗可以畫得深一點，能做筆壓減弱的描寫，畫出滑順柔和的線條。

【原子筆】不用擔心筆芯容易折斷，便於隨身攜帶。耐水性鋼珠筆「極細 0.38mm」推薦用於速寫。

【油性奇異筆】也有水性奇異筆，由於上色時容易滲色，對初學者而言稍有難度。不過，滲色自有它的韻味，熟練之後不妨使用看看。

【擦筆】用於加入陰影時的暈染效果。

【夾式炭筆】夾式炭筆便於隨身攜帶，且不易弄髒手。

【夾式橡皮擦】一般橡皮擦容易在畫畫的過程中弄丟，有夾式橡皮擦相對方便。橡皮擦不是用在打底稿，而是用於上色前的調整。

透明水彩顏料

慢慢買齊顏料，按照喜好編排，讓自己能立即調出想要使用的顏色。
我自己則經常使用紫色系。

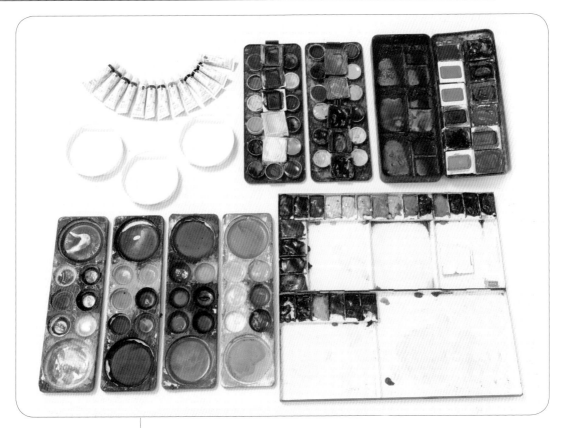

照片自左上起為　　　　　　　Pelikan 塊狀透明水彩
好賓透明水彩顏料（管狀）　　照片自左下起為
塑膠調色盤　　　　　　　　　塑膠調色盤（4 個）
好賓蛋糕顏色（透明水彩）　　好賓顏料專用調色盤

透明水彩顏料的優點是色彩鮮艷、透明性高的顏料齊全。容
易滲入各種水彩紙張內，讓美麗的色彩在畫面中自然地擴散
開來。

水彩顏料有分塊狀水彩和管狀水彩，塊狀水彩顏色彩度高，
我長年愛用。管狀水彩的優點是顏色數量多，從一開始補充
慢慢演變到現在的風格。外出某地時，我會事先在調色盤上
進行混色，待其乾透。維持乾燥的狀態，到了現場只要把水
注入讓水彩溶化，就能使用。特地調製好的混色會在使用過
程中逐漸減少。屆時，就要像蒲燒醬汁一樣，補充顏料加以
調製。

筆

毛刷或平頭筆依面積，圓頭筆依筆尖大小分別使用。
細筆活躍於點景或高光的運用。

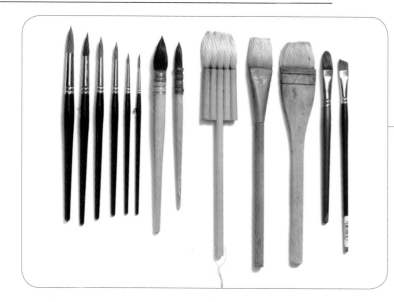

照片從左至右為
圓頭筆：貂毛
12、10、8、6、3、尼龍毛筆 3 號
松鼠毛（拖把）畫筆：6、3 號
連筆
平頭筆
毛刷
平頭筆 14 號
斜角型畫筆 12 號

畫筆依粗細和毛質（人工毛、動物毛等）的不同區分種類，形狀上還分
為圓頭筆、平頭筆、毛刷、連筆等種類。此外，也有各種不同的價格。
不需要在一開始就把畫筆全部買齊。雖然老舊的筆不常用到，但是在進
行細部作業時能派上用場，例如加入高光等，不妨留下來別急著丟。

洗筆筒等

上色用的工具分為攜帶用和室內用。
有紙巾與海綿等調整用的道具會很安心。

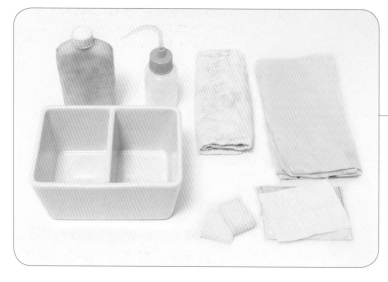

照片自左上為
塑膠水瓶（攜帶用）
水壺（攜帶用）
抹布（調整畫筆用）
厚一點的紙（用來墊調色盤或吸除畫筆上的顏料）
陶器洗筆筒
海綿（修正塗色）
紙巾（塗色用）

洗筆筒等用具可以在品項齊全的美術用品店購買。
抹布或厚一點的紙用於上色時調整畫筆用，要修正上色時，有海綿或紙
巾的話會很方便。

素描本

建議大家可以同時擁有幾種不同類型的素描本，依照想要描繪的大小來挑選
尺寸。外出旅行時，我也會隨身攜帶好幾本。

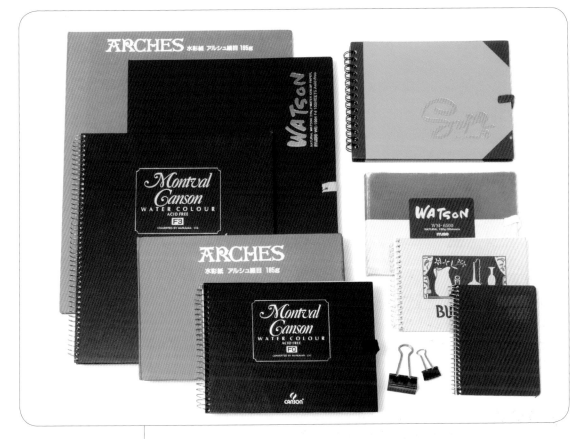

照片自左上起為

法國 Arches 阿詩細紋素描本（185g）
英國 WATSON 素描本 F4（239g）
法國 CANSON 康頌 Montval 素描本 F3
法國 Arches 阿詩細紋素描本（185g）
法國 CANSON 康頌 Montval 素描本 F0

夾子（戶外速寫用、著色用）
日本 muse super drawing 素描本 F0（205g）
日本 muse WATSON F0（190g）
文房堂明信片尺寸素描本（w15 x h10.8）
口袋素描本（w9 x h12.7）

素描本有各式各樣的尺寸，而放入胸前口袋的尺寸，可迅速
取出進行描繪，方便以手繪筆記方式使用。紙質紋理有分細
紋、中紋、粗紋，按粗糙程度而有表面質感的差異。可以從
細紋畫紙和中紋畫紙開始畫起。夾子是防止紙張捲曲的重要
工具。一次攜帶幾種不同類型的素描本去旅行，並依現場想
要描繪的對象或規模感來做挑選。

創作風格　視場合臨機應變

在戶外輕鬆速寫，想稍坐一會時，或是回家慢慢面對作品時，請依適合各種場合的風格來享受作畫樂趣。

站著畫

我在旅行中畫的底稿，大部分都是以站立姿勢為基本。為了方便拿在手上，素描本的尺寸以 F4 以下較為適合。

這是適合不必花太多時間畫底稿以及便於移動的風格。旅行中想把美景畫幾張下來時我會站著，依當時狀況使用不同類型的素描本。

坐著畫

採用 8 號、10 號或雙聯頁進行描繪時，我會使用小椅子和放素描本的台座（瓦楞紙板製折疊式台座）。無論是小椅子還是台座都很輕盈簡便，可收進背包裡隨身帶著走。此外還可以依此坐姿進行上色。在做悠閒滯留型的旅行速寫時，以這樣輕鬆的姿勢速寫，是人生一大樂事。

在工作室上色

有時我會像上圖一樣在現場上色，有時則會在工作室慢慢上色。可以依個人喜好自由選擇。在工作室進行上色時，大多會刻意透過「創作」來描寫作品。有時我也會以旅行中描繪的速寫為基礎，重新創作成 10 號等大小的畫作。在工作室可以自由地作業，像是將幾張畫紙排在一起同時製作，或是畫紙攤開著就離開現場等等。

Sketch
外出寫生

橫濱、山手的山丘面對著橫濱港，偶爾可以近距離聽見船的鳴笛聲及教堂的鐘聲。橫濱港自開港以來，就是個充滿異國情調、外國人墓地和洋人住宅並立的奢侈名勝地。蓊鬱茂密的樹木、櫻花、高聳參天的喜馬拉雅杉及樟樹，是與風景區名符其實的明媚景觀。洋溢著異國情調，讓人想邊走邊畫的散步道。

描繪教堂

素描本的尺寸是F0。活用教堂的高度，以縱向使用。
筆記用具使用的是夾式鉛筆（4B）。

決定構圖

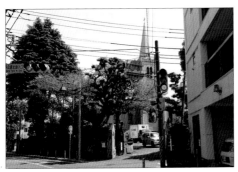

環視周圍，採用馬路面對教堂的構圖。從站在照片右側的步道上開始畫。以教堂的尖塔為主，採用直式構圖。

從屋頂開始畫。先確定上面的線，以放入最想描繪的東西。

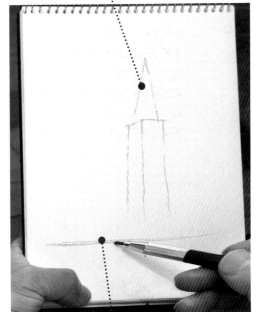

掌握輪廓

從作為主題的教堂最高的尖塔開始描繪。知道高度的上限後，就容易把景物納入畫面。從尖塔開始，逐步往下畫出輪廓。就算看見細節的部分也不畫出。畫入尖塔的高度後，就可以畫出地面的線。

畫出地面的線後，下面也跟著確定，這樣可以避免景物無法納入畫面中。如果是單手拿素描本，可以斜拿著素描本，以方便畫線。

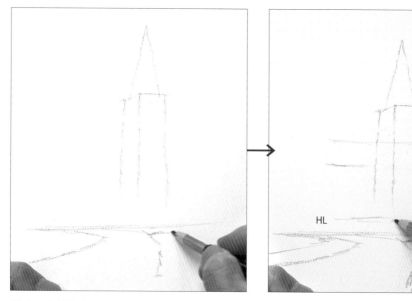

加入眼睛的高度（HL）

從地面的線往靠近自己的方向描繪出道路的線。設想轉彎的角度，畫出斜線。

畫入眼睛看得見的部分的輪廓，如教堂的大屋頂等。畫完後，事先畫出點景人物眼睛高度的線（HL）。

畫入細節部分

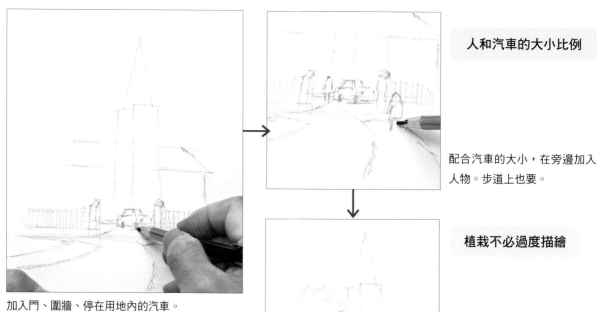

人和汽車的大小比例

加入門、圍牆、停在用地內的汽車。

配合汽車的大小，在旁邊加入人物。步道上也要。

植栽不必過度描繪

描繪教堂牆邊的植栽。不過度描繪是訣竅。

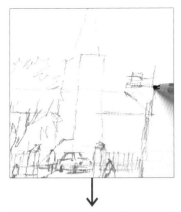

在右側步道旁加入紅綠燈，為畫面取得平衡。

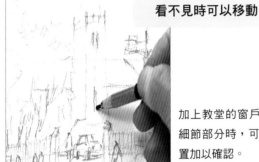

看不見時可以移動

加上教堂的窗戶。看不見細節部分時，可以移動位置加以確認。

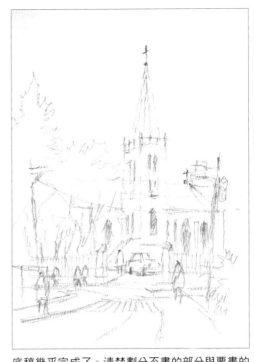

底稿幾乎完成了。清楚劃分不畫的部分與要畫的部分，就可以在 5 分鐘左右畫完底稿。

運用擦筆加上陰影

利用擦筆的技巧，可以在有效果的地方形成光的方向、立體感和陰影。

擦拭底稿的線條，擦出朦朧的效果，藉此加入建築物和樹木的陰影，以及投影在點景和前方道路上面的陰影。

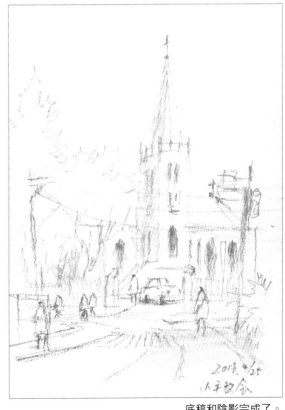

底稿和陰影完成了。

上色　打濕紙張塗色／使用鹽

打濕紙張塗色

用毛刷等用具在整個畫面塗上清水，在濕潤的狀態下進行上色。想要呈現淡色或暈染時，能達到很好的效果。適合為畫面中的背景或建築物的底色等進行大面積塗色。

幾天後，在室內進行上色。先將底稿上的髒污及多餘線條清除乾淨，再用紙膠帶貼在四邊固定畫紙，防止紙張移位。用含有水分的毛刷，將整張畫紙打濕。

※ 紙膠帶

製圖時用來暫時貼住的膠帶。黏性不強，事後容易撕下，方便在固定紙張時使用。

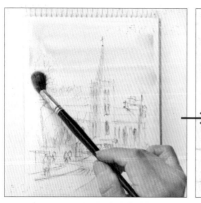

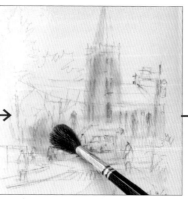

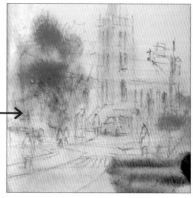

為整體塗上薄薄一層淡色作為底色。在紙張濕潤的狀態下，用藍色系和檸檬黃繪製背景的天空。

接下來在紙張濕潤的狀態下，在教堂的建築部分大致塗上茶色系的顏色。

也為植栽和道路的陰影塗上顏色。在此階段，為大面積的部分塗上顏色。

使用鹽

適用於想要表現質感或想要表現「模糊空間」時。雖然這回是運用在植栽上，不過在描繪石牆和中世紀建築物時也有使用到撒鹽技巧。

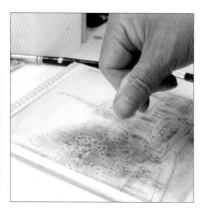

為植栽塗上顏色，趁未乾前，在植栽上撒鹽，待其自然乾燥。藉由撒鹽技法，表現模糊感。使用市售的粗鹽也沒關係。

上色　吸去顏色／待顏料乾了之後再描繪

吸去顏色
趁紙張還在濕潤的狀態下，想要再預先做好一件事。用吸取水分再擰乾的畫筆，吸去光線照射的部分的顏色。

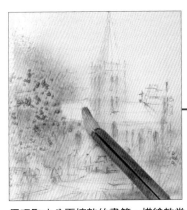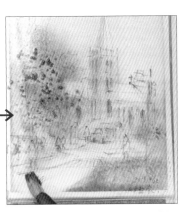

用吸取水分再擰乾的畫筆，描繪教堂的尖塔、屋頂等光線照射到的部分。顏料的顏色被吸除後，色調會接近紙張的底色。

從廣場到道路的向陽部分，同樣用筆刷刷過。因為塗過了顏色，所以稍微去除顏料後的顏色還是可以自然融入畫面中。

待紙張乾了之後，將鹽去除。重點在於使用毛刷或畫筆來清除。不要用手直接摘除，以免手指上的油脂沾在畫紙上。

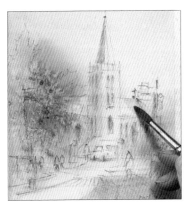

將畫筆擰掉多餘的水分，使前端呈尖形。從屋頂顏色較深的部分開始，加入接近藍綠色的藍色系顏色。把會使用到相同顏色的部分一次塗完會比較輕鬆。

待顏料乾了之後再描繪
後半部的細節部分，要在紙張乾的狀態下描繪。訣竅在於不要突然加入顏色，一邊在不用的紙上確認顏色狀況及水量，一邊加入顏色。

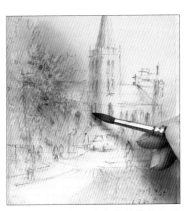

在塔的左面部分塗上薄薄的紫色系顏色，製造出陰影。使光源方向明確，為建築物製造出立體感。

在別的紙張上試塗幾下，一邊調整顏色，一邊上色。

上色　在陰影加入紫色系的顏色

使用紫色系的顏色
塗繪陰影的部分

紫色系是很適合表現陰影的色調。比起黑色，更能使成品增添幾分柔和。趁紙張未乾時畫上主要陰影，乾了之後，再畫上細部的陰影。

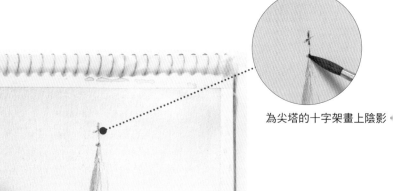

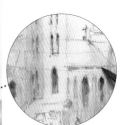

為尖塔的十字架畫上陰影

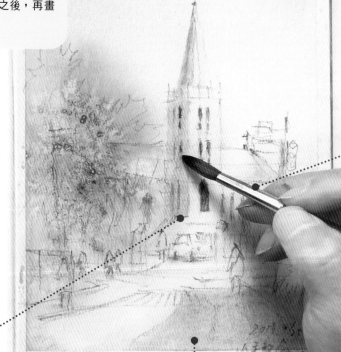

也在屋頂下緣部分加上陰影

仔細畫出建築物的牆角，可使牆壁突顯出來。

為窗戶畫上陰影。
一開始先畫淡一點。

趁紙張還濕潤的時候，在畫了陰影的馬路上重疊塗上植栽的陰影。塗上後，一邊用紙巾按壓，一邊調整濃淡度。

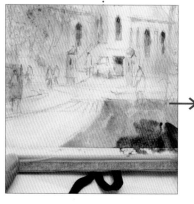

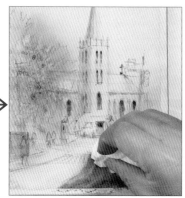

上色　加入濃淡變化

可以不照底稿上色

植栽或點景可以不按照底稿來上色。如果有需要的話，也可以用畫筆描繪細部，製造出分量感。上色時，一邊觀察整體的平衡，一邊塗上顏色。

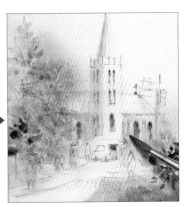

畫入植栽的綠色。一邊活用鹽巴營造出來的質感，一邊活用畫筆的筆尖，在周邊加入富有動感的筆觸。

再次將塗覆在教堂整體作為底色的茶色系顏色，疊塗在牆壁上。即使是相同顏色，也會形成層次感，增強立體感。

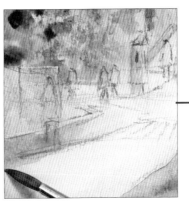

也為步道的陰影重疊塗上茶色系的同色系。

用吸取水分再擰乾的畫筆，吸去斑馬線的顏色。

不希望突兀時

不希望突出眼前的景物時（如紅綠燈或電線等），和畫陰影一樣，運用紫色系的顏色描繪，就可以輕描淡寫地呈現出輪廓。

紅綠燈也用紫色系的顏色描繪，就可以不突兀地描繪出來。

用細筆蘸取紫色系的顏色，繪製出電線的細節部分。

上色　完成

用深一點的綠色描繪近景

將近景的綠色畫深一點，就能呈現出遠近感。為樹木著色時，請畫得比實際面積還大，讓人感覺到距離感。

在近景的植栽加入深綠色，撒上鹽巴，營造出模糊感。

使用細筆在右邊的植栽上畫出樹枝，就能在畫面上取得平衡。

加入點景

細微的光線描寫或點景，是在風景中增添動感的要素。重點在於不是如實描寫，而是讓人有那樣的感覺。用筆尖蘸取少量顏料，以輕點的方式按壓上色。

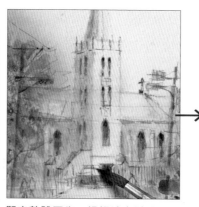

觀察整體平衡，慢慢塗上點景的顏色。車體用朱紅，玻璃窗用紫色，輪胎用黑色系的顏色上色。

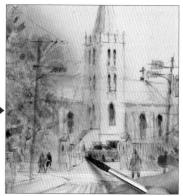

也為人物畫上明亮的藍色系。一邊觀察整體平衡，一邊決定色調。

用橡皮擦去除底稿多餘的線條和髒污。

運用白色顏料，在點景的人物頭部加入高光，清楚呈現光線照射的方向。

用紅色在點景的汽車上畫出尾燈。這樣一來，汽車的動向就會變得清楚。雖然微不足道，卻是一個能讓人感覺到動向的訣竅。

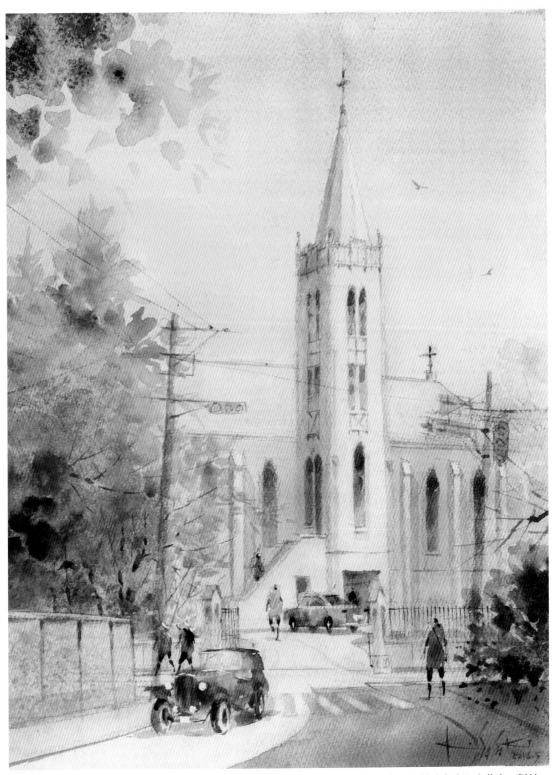

【橫濱・天主教山手教會】

在天空畫出鳥，在道路上畫入古董車。對於一幅畫來說，畫面整體的平衡性很重要。留意景深、指向線、現場的氛圍，顯出原創性。

横濱‧山手散步 MAP

在現場快速的將眼前景物描繪下來，上色留到回家之後再做，就可以更輕鬆地四處走動，進行速寫。也能從中獲得發揮想像的空間，增添完成作品的樂趣。請試著妥善利用相機或筆記本，有效地運用時間。

橫濱‧山手
西洋館的散步地圖

【艾利斯曼公館】

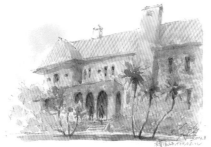

【白利普公館】

横浜中華街　中村川　元町通り

代官坂

汐汲坂

JR根岸線

JR石川町 st

山手トンネル

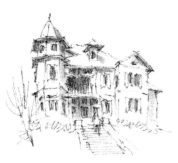

【外交官之家】

ブラフ18番館

山手イタリア山庭園

外交官の家

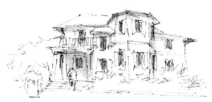

【布拉夫 18 號館】

【天主堂山手教堂】

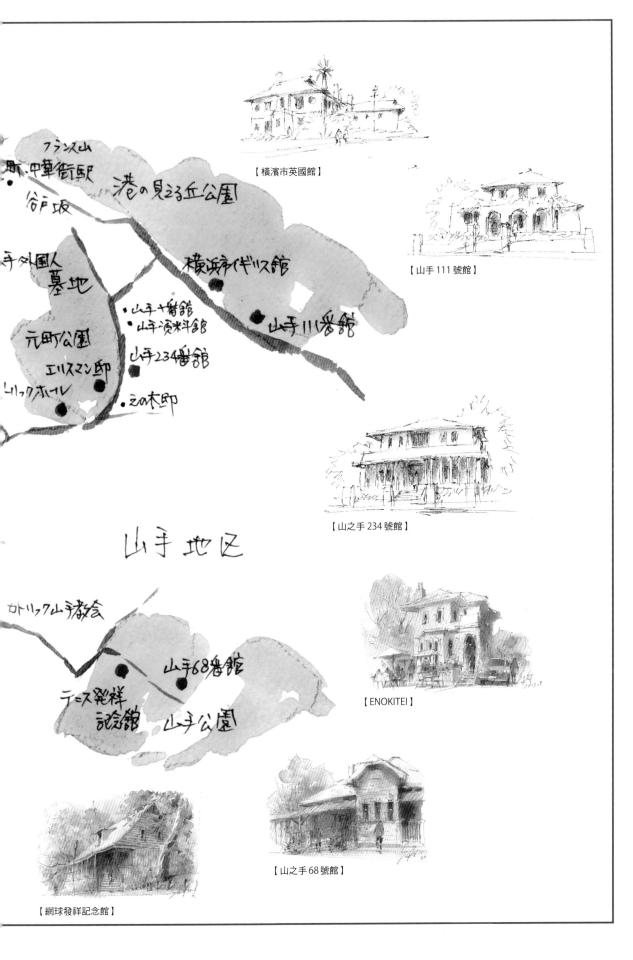

【橫濱市英國館】

【山手 111 號館】

フランス山
斯・中華街駅
谷戸坂
港の見える丘公園

手外国人
墓地
横浜市イギリス館

元町公園
・山手十番館
・山手資料館
エリスマン邸
山手234番館
リック木ワレ
・この木邸
山手川番館

山手地区

カトリック山手教会
山手68番館
テニス発祥
記念館
山手公園

【山之手 234 號館】

【ENOKITEI】

【網球發祥記念館】

【山之手 68 號館】

自由創造屬於自己風格的畫

在我任職建築師的時候，在建築世界裡有著要遵守水平及垂直的規則。意即將量尺與羅盤儀的測量工具視為準則，仿效這個概念，日本建築風格中也有「規矩準繩」一詞。

另一方面，繪畫是徒手作畫的世界。簡直像是違反規矩準繩，以自由線條構成有趣形狀彎彎曲曲的線條，才能創造富饒趣味的世界。「所謂繪畫的世界，與圖學是不同的領域」，必須轉換觀點才能開始。在工學領域中，要求正確度與真實的精密度。在繪畫的世界，正確度和精細的觀察更多時候反而是一種妨礙。簡單來說，模糊性和省略性才是最重要的，這會成為具創造性的方法。

因為看得到，所以不加省略以打底稿的方式將所見事物全部畫出的話，會很花時間。因此，這本書要給大家的建議是，暫時別理會必須正確又仔細描寫的心情。雖然如實描繪並沒有錯，不過我認為繪畫的趣味在於具備某種故事性，無論是繪者也好觀者也好，都可以從畫面自由地展開想像。全部以說明方式詳細描寫，會因為不保有空隙而使人疲憊。技巧高明固然重要，然而一幅自由、有個性又能讓人感受到那個人一路走來的某個感觸的作品，往往反而才是獨一無二的「好畫」，希望讀者能透過本書發現這點。我之所以會如此期望，正是因為邂逅這樣的作品，對我來說也是一種強烈刺激，除此之外別無其他原因。

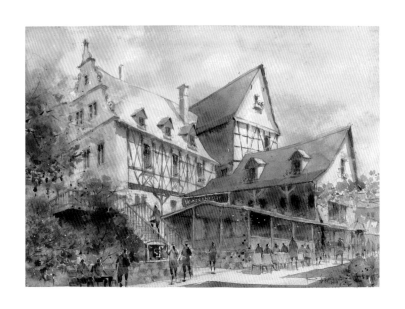

結語

　　繪畫是自我表現的世界。即使是相同的風景，描繪出來的畫會依畫者的內心、構圖方式、站立位置的關係，呈現全然不同的樣貌。繪畫的表現多樣化而顯得有趣，透過內在想法或想像將感受到的色彩或形狀，藉由省略和誇張法自由表現，創造出具有個人風格的世界很重要。所謂的「風景」，是在風景之間插入「情」，而成為有風情的情景。情，即是對事物感受到的內心悸動，也是主觀意識。所謂有個性的描繪，是指自由地表現每個人各自具備的多樣化的感動或意識。但所謂的自由，不是做什麼都可以。水彩畫有必須遵守的法則，像是遠近法（包含空氣遠近法）或上色、光和影、立體感、點景的描寫等，一面理解，一面持續作畫很重要。本書除了包含這些繪畫法則，還包含我個人的創作方法，特別是點景所具備的意義與故事性擴展。這幾年我在國內外旅行期間，累積了不少速寫作品。今年1月得以在東京‧京橋的「畫廊」舉辦個展，讓許多人前來欣賞。希望看畫者能從一幅畫讀取到什麼，從畫面擴展其記憶幅度，感受到自由的餘韻。畫不是以說明，而是以畫者本身的感性和「內心」所描繪，不過這對我而言，尚處於探索的旅途中。最後，我要感謝妻子文江，在日常生活中支持我從事作品創作。還有給了我出版機會的 MAAR 社，以及總是在編輯上費盡苦心的松本明子小姐，在此表達深深的感謝之意。

<div align="right">佐佐木　清</div>

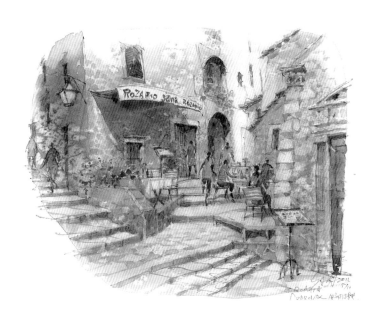

PROFILE

佐佐木清

1947年出生。定居於橫濱市。水彩畫家。

在竹中工務店設計部工作時是擔任室內裝潢設計師。曾任東京藝術大學（在上野校區、取手校區任教達25年）、昭和女子大學的公開講座講師。目前在朝日文化中心新宿教室、池袋社大、Club Tourism、Travel Plan海外速寫、2016年8月起在COCOON CITY文化中心大宮出任講師。出席過多場演講，執筆過多數書籍。舉辦過多次個展、聯展等。

著書
『エスキース　技法と実際』（グラフィック社）
『建物を描く』（藤田書店）
『全国町並みスケッチ』（日貿出版社）
『南イタリア・シチリア紀行』（東京書籍）
『窓の散歩道』（トーソー出版）
『色えんぴつで描く風景画』（日本文芸社）
『わかりやすい淡彩スケッチ』（グラフィック社）
『3段階早描きスケッチ』（日貿出版社）

DVD
『早描き　水彩風景スケッチ』

電視節目演出
NHK・ＢＳ「美の壺」
ＢＳジャパン「日経おとなのＯＦＦ」

TITLE

隨興速寫水彩風景畫

STAFF

ORIGINAL JAPANESE EDITION STAFF

出版	瑞昇文化事業股份有限公司	裝丁	松岡 史恵
作者	佐佐木清	編集	松本 明子（マール社）
譯者	劉蕙瑜		

總編輯	郭湘齡
文字編輯	徐承義　蔣詩綺　李冠緯
美術編輯	謝彥如
排版	曾兆珩
製版	印研科技有限公司
印刷	桂林彩色印刷股份有限公司
法律顧問	經兆國際法律事務所　黃沛聲律師
戶名	瑞昇文化事業股份有限公司
劃撥帳號	19598343
地址	新北市中和區景平路464巷2弄1-4號
電話	(02)2945-3191
傳真	(02)2945-3190
網址	www.rising-books.com.tw
Mail	deepblue@rising-books.com.tw
初版日期	2019年7月
定價	400元

國家圖書館出版品預行編目資料

隨興速寫水彩風景畫 / 佐佐木清著；劉
蕙瑜譯. -- 初版. -- 新北市：瑞昇文化,
2019.07
128面；18.2 x 25.7公分
譯自：魅せる水彩風景スケッチ
ISBN 978-986-401-359-3(平裝)
1.水彩畫 2.風景畫 3.繪畫技法

948.4　　　　　　　　　108010097

國內著作權保障，請勿翻印 ／ 如有破損或裝訂錯誤請寄回更換
MISERU SUISAI FUKEI SKETCH
Copyright ©2016 Kiyoshi SASAKI
All rights reserved.
Originally published in Japan by MAAR-sha Publishing Co., Ltd.
Chinese (in traditional character only) translation rights arranged with
MAAR-sha Publishing Co., Ltd., through CREEK & RIVER Co., Ltd.